李 刚——编著

管乐训练手册

中国管乐学会　北京音协管乐专业委员会　推荐用书

U0330931

华东师范大学出版社

·上海·

附配套视频资源

图书在版编目（ＣＩＰ）数据

管乐训练手册 / 李刚编著 .—— 上海 : 华东师范大学出版社 , 2023
ISBN 978-7-5760-3458-5

Ⅰ . ①管… Ⅱ . ①李… Ⅲ . ①管乐器 – 吹奏法 – 手册 Ⅳ . ① J621-62

中国国家版本馆 CIP 数据核字 (2023) 第 026791 号

管乐训练手册

编　著　　李　刚
责任编辑　　余少鹏
责任校对　　时东明
装帧设计　　卢晓红

出版发行　华东师范大学出版社
社　　址　上海市中山北路 3663 号　　邮编　200062
网　　址　www.ecnupress.com.cn
电　　话　021-60821666　　行政传真　021-62572105
客服电话　021-62865537　　门市（邮购）电话　021-62869887
地　　址　上海市中山北路 3663 号华东师范大学校内先锋路口
网　　店　http://hdsdcbs.tmall.com

印 刷 者　苏州工业园区美柯乐制版印务有限责任公司
开　　本　787 毫米 × 1092 毫米　16开
印　　张　15.75
字　　数　357 千字
版　　次　2023 年 8 月第 1 版
印　　次　2024 年 7 月第 2 次
书　　号　ISBN 978-7-5760-3458-5
定　　价　68.00 元

出 版 人　王　焰

（如发现本版图书有印订质量问题，请寄回本社客服中心调换或电话 021-62865537 联系）

序　言

　　李刚教授是我国著名的指挥教育家,长期从事高校指挥专业教学与科研工作,并指导训练国内大、中、小学以及社会业余管乐团,有着丰富的理论研究和表演实践的经验,培养了大批指挥专业的人才。这些青年指挥人才已经成长为我国艺术教育中不可或缺的中坚力量。

　　作为一名管乐同仁,当我读到《管乐训练手册》这本书时,顿感欣喜与激动。本书概述了管乐的起源与发展,分析了国内管乐的现状,从乐器法、指挥法的角度入手,结合近五年国内排演频率较高的管乐作品,探讨了指挥在实践中应掌握的理论知识与基本技能。当下我们的管乐教材数量甚少,以指挥视角进行编撰更是不多见,《管乐训练手册》的出版无疑具有极高的学术价值和实用价值,为我国管乐教材添上浓墨重彩的一笔。

　　管乐合奏是一种常见的艺术表现形式,而作为管乐合奏的核心人物,指挥除带领管乐团正常排演外,通常还需要负责管乐团的日常管理工作,这一点在学生管乐团中尤为突出。为此,《管乐训练手册》在第四章中针对刚刚成立的管乐团的日常工作进行了系统的指导,其中涉及成员招募、组织管理、管乐团座次、排练演出等关键环节;在第六、七章讲述了曲目排练时对管乐团的具体要求以及管乐合奏基本功训练,对指挥日常工作的方方面面都进行了具体的指导。难能可贵的是,本书还通过融合出版的方式加入了示范指挥视频,这对阅读此书的广大音乐教师、管乐团管理者以及管乐爱好者来说无疑是最直接的帮助,也是乐团训练教材编写形式的新尝试。

　　李刚教授既是我的学生,又是我多年的好友,在首都师范大学音乐学院从事一线指挥教学的同时还亲自参与到学生管乐团以及社会业余管乐团的辅导当中,将音乐表演艺术理论与实践相结合,并总结归纳出可推广、复制的经验,这种精神令人钦佩。我相信,《管乐训练手册》的出版可以帮助更多的管乐同仁指导自己的管乐团,促进中国管乐的蓬勃发展,让中国管乐再创辉煌!期待李刚教授在管乐训练领域的研究获得更大的成绩!

前　言

　　进入 21 世纪以后，学校管乐团以及社会层面的管乐团如雨后春笋般蓬勃发展。管乐合奏这一艺术形式也成为了歌颂美好时代、展现丰富生活、提升中小学美育的重要载体。中国音协管乐学会每年在上海举办的"中华杯"中国优秀管乐团队展演的参演团队数量逐年增加，整体水平也是逐年提升，参与热情更是逐年高涨。

　　据不完全统计，全国有数千个管乐团，且整体水平逐年提升，足以见得我国管乐艺术正处于蓬勃发展阶段。但笔者在参与管乐训练的实践中发现，大部分中小学以及社会层面的业余管乐团在成立之初多半出现规模较小、起始水平较低且无法聘请相关专业人士进行辅导的现象。学校音乐老师和其他相关人士作为管乐团的核心人物担任起管乐团指挥一角，很大程度上决定了管乐团发展的眼界和空间。如果管乐团指挥缺乏科学、系统、专业的培养，将导致所在的管乐团在未来的发展过程中逐渐呈现出差距，这也是我国管乐团体发展水平良莠不齐的根源所在。这些都促使笔者萌生出撰写《管乐训练手册》的想法，致力于帮助我们的管乐同仁，从而推动我国管乐事业的蓬勃发展，为把我国建设成为管乐大国，乃至管乐强国贡献自己的一份力量！

　　本书共有七章，相对完整且专业地讲述了管乐指挥应当知晓或掌握的内容，并结合具体的谱例提示了指挥在训练乐团时应当注意的具体事项。七章分别介绍了管乐概述、管乐器分类及演奏法、管乐合奏音响分析、管乐团排练、指挥法、管乐合奏训练与指挥实践、管乐合奏基本功训练。本书配合六首曲目的具体讲解以及十五首曲目的示范指挥视频，从指挥而非演奏训练的角度探讨如何训练、要求乐团。这些所选择的曲目来源于近年来在上海举办的"中华杯"中国优秀管乐团队展演的必奏曲目和上演频率高的中外优秀管乐作品。本书采用文字与视频相结合的方式，以期能够帮助广大音乐老师以及管乐从业者。

　　伴随着人民物质生活的丰富和对艺术生活的追求，中国的管乐事业在社会各界的助力下，一定会走向世界，奏出最响亮的中国声音！

目 录

第一章　　　管乐概述 ……………………………………………………………… 1

　　第一节　管乐器概述 …………………………………………………… 3
　　第二节　管乐团概述 …………………………………………………… 7

第二章　　　管乐器分类及演奏法 ……………………………………………… 17

　　第一节　管乐器分类 …………………………………………………… 19
　　第二节　管乐基本演奏法及移调 ……………………………………… 49

第三章　　　管乐合奏音响分析 ………………………………………………… 57

　　第一节　管乐团合奏音响 ……………………………………………… 59
　　第二节　各类合奏织体下作曲家对音色的设计 ……………………… 84

第四章　　　管乐团排练 ………………………………………………………… 111

　　第一节　管乐团的组织与建立 ………………………………………… 113
　　第二节　管乐团的音乐工作 …………………………………………… 117
　　第三节　团员听力及音准训练 ………………………………………… 125

第五章　　　指挥法 ……………………………………………………………… 129

　　第一节　指挥历史及基本挥拍方法 …………………………………… 131
　　第二节　基本指挥技术 ………………………………………………… 139
　　第三节　指挥进阶技术训练 …………………………………………… 177
　　第四节　指挥的排练技术 ……………………………………………… 191

第六章　　　　　管乐合奏训练与指挥实践 ···················· 195

　　　第一节　《打起手鼓唱起歌》 ···················· 197

　　　第二节　《草原夜色美》 ···················· 205

　　　第三节　《征程》 ···················· 210

　　　第四节　《幸福的格物》 ···················· 215

　　　第五节　《蓝色山脉》 ···················· 218

　　　第六节　《花溪河边的垂柳》 ···················· 223

第七章　　　　　管乐合奏基本功训练 ···················· 225

　　　第一节　合奏训练前准备 ···················· 227

　　　第二节　合奏基本功训练 ···················· 229

参考文献 ···················· 243

后　记 ···················· 244

第一章

管乐概述

第一节　管乐器概述

一、管乐器介绍

迄今为止，人类发现的最古老的可吹奏管乐器是出土于河南省舞阳县贾湖遗址的贾湖骨笛。贾湖遗址是距今约 9000 年至 7800 年的华夏族先民聚居的史前聚落遗址，贾湖骨笛的出土证明了人类的吹管乐文明早在远古时代就开始萌芽。贾湖骨笛的制作工艺也佐证，远古时代的人类通过对基本音级与变化音级之间音准以及距离的测算，已经能够使用动物之骨制作出可以演奏七声音阶甚至少数乐曲的管乐器。

图 1-1-1　贾湖骨笛

管乐器是一类依靠气体（一般为人的呼气）传入圆柱形管体内，造成管内空气振动从而发声的乐器。其音高的变化，是通过气息在有多个间隔相同或有规律的出气孔的管体内传播的不同距离产生的。世界上各个国家、各种文明创造的管乐器种类极其丰富，它们制作材料不同、管径大小不一、形状和长短也有差异，从而创造出了能够演奏不同音色、表达不同个性的各类管乐器。

目前在世界范围内影响深远、传播范围广泛的是西洋管乐。西洋管乐器家族庞大且成体系：从音域来说，西洋管乐器既拥有能演奏到钢琴最高音（小字五组的 c^5）的短笛，也有最低音能达到

大字一组 E_1，甚至更低的大号(仅比钢琴最低音高纯五度)，音域极宽；就同类家族乐器的完整性和融合度来说，每件乐器都有同家族的其他音域乐器(如长笛同家族乐器有短笛、中音长笛、低音长笛；单簧管同家族乐器有高音单簧管、中音单簧管、次中音单簧管、低音单簧管、倍低音单簧管等)，并且西洋管乐器家族中不同种类的管乐器在音色上能够达到相当程度的融合，能够很好地衔接不同种类乐器的音色并满足作曲家对音色及音域的需求。这也是西洋管乐团能够在全世界传播并成为最基础的乐团类型的重要原因。当然，世界其他优秀文明创造的管乐器数量也非常多，如中国的竹笛、唢呐、笙；俄罗斯的芦笛、扎列卡；爱尔兰的风笛；澳大利亚土著部落的传统乐器迪吉里杜管(Didgeridoo)等。

二、管乐器发展简述

现代西洋管乐团中同类型乐器的发展演变经历有着共通之处，如同样都是木管乐器的双簧管、单簧管、大管、萨克斯管等，以及同样都是铜管乐器的小号、圆号、次中音号、大号等。

(一)木管

以双簧管为例，在原始时代，人们主要用柳树皮、苇叶等材料卷成圆柱体并固定住，将上端捏紧成双簧片形状来吹奏，仅能吹奏一个音，并且乐器的音高随着气压的变化而变化，较不稳定，如"小不点号角""芦苇响"等。其特点是管身与簧片为一体，无法分离。在此基础上，古代双簧乐器进而发展成管身与簧片分离的形态，分单管与双管两类。其中，古埃及的单管乐器"赛比"发展出两种形状，一是类似笛类乐器的无簧片对嘴吹奏结构(类似中国民族乐器箫的吹奏方式)，二是需要插入簧片的吹奏结构。双管乐器则在另外一些国家长期使用。这种双管乐器中每根管子大概有三到四个音孔，其演奏效果类似重奏，十分有趣。

图 1-1-2　古埃及双管乐器"玛穆"

图 1-1-3 古希腊描绘音乐的陶罐

双管乐器的演奏大约有四千多年的历史。直到中世纪中期，双管乐器仍然占据重要地位。中世纪后期，双管逐渐走向没落，一些新的双簧乐器问世，如 12 世纪后的多管乐器风笛，包括西班牙混合式风笛与波兰的风箱风笛。直至 14 世纪左右，乐器才脱离了双管演奏的框架，转而使用单管，例如肖姆管成为了风靡音乐界的乐器，其形制已与现代双簧管很相似，也是现代双簧管的前身。

图 1-1-4 肖姆管

16 世纪，由于不同乐器的音色差别明显，为了追求和谐、统一的音色及促进管乐团发展，一些乐器逐渐向不同尺寸的同类家族乐器发展，这就标志着乐器的发展进入了"配对"历史时期。17 世纪中叶，法国音乐家将一种较小的肖姆管改进后命名为双簧管（Hautbois）。[1]至此，真正的

① 朱同 . 木管演奏组织的发展历史（上）[J]. 乐器，2002(09):56–57.

双簧管问世。为了适应半音化乐曲及转调乐曲，乐器制作者对双簧管进行了一系列方便演奏者的改进，如在喇叭口上开孔、将单音孔改为双音孔、将音域延伸至 c^1 等。这些改进使得双簧管在 18 世纪初的欧洲成为脍炙人口的乐器。

（二）铜管

铜管乐器中，以小号为例讲述其演变历史。小号最早起源于史前时期，早在公元前 7000 年，人们便学会吹奏海螺来娱乐、传递信息。后来，人们学会将兽角或象牙制成简易的号类发音体，其管身较短，音域较窄。现今发现的最早由金属制作的小号是在古埃及新王国时代第 18 代法老图坦卡蒙的墓穴中，共出土两支，一支为银质制品，一支为青铜制品。

早期的小号在一段时期内号身呈笔直状。文艺复兴时期，其形状开始改变。1400 年左右"S"形小号被发明出来，两百年后又出现了"8"形小号以及多圈缠绕的猎人号等。同时期还出现了可伸缩的小号，即在小号的管身内部嵌入一根圆柱形的长管，在管身内来回伸缩长管就能使小号发出不同音高。18 世纪中期，键阀被运用到小号中。古典主义时期，人们为了扩大演奏音域研制出了变调管。变调管形状有直式、圈式、"U"形三种。通过变调管的插入拔出，可方便演奏各类转调作品。后来，由于自然小号管身上的指孔过大，演奏者很难用手指将其闭合，因此指键小号被发明出来，即在孔洞上加上指键（活塞）。浪漫主义时期的小号几乎可以演奏所有的半音。第二次世界大战结束以后，小号从原来不同派别制作的不同形制逐渐过渡到确立统一的标准，例如制作的样式、规格。为了使音色更为浑厚粗犷，音量更大，小号的长度增加、管径加粗、喇叭口的尺寸也越来越宽大。[①]

纵观两类乐器的发展历史，能够体会在漫漫的历史长河中，人类一直传承着先人的文明成果，并一代代地发扬光大。管乐器从使用最简易的自然材料制作而成，到逐步改变形制以改善音色、增加音域，最后发展成现代乐器。这是不断扬弃的过程，更是追求完美艺术的过程。

① 宋胤 . 小号形制流变历史的回顾分析 [J]. 音乐时空，2015(15):80.

第二节　管乐团概述

一、管乐团的分类

（一）军乐团

据 1982 年英国出版的《格罗夫音乐与乐器大辞典》（ *The Grove Dictionary of Music and Musicians* ）介绍，"军乐团"（Military Band）的名称起源于 18 世纪后期，主要指由铜管乐器、木管乐器和打击乐器组成的军队中的军乐团体。军乐团的编制没有硬性规定，不同国家的不同乐团标准不一，差异仅在细节方面。团员数量大部分在 40–80 人之间不等，如遇重大场合则按比例成倍扩大，且在音乐会演奏时常加定音鼓和低音提琴。过去的军乐团远不如现在的军乐团这样完整和庞大，如法国国王路易十四的军乐团在当时仅由四种不同尺寸的双簧管及军鼓组成。[①]

军乐团的产生可以追溯到 16 至 17 世纪的罗马，17 世纪欧洲军乐团所使用的乐器还是以肖姆管（双簧管前身）与鼓为主。17 世纪下半叶之后，由肖姆管改制成的双簧管便代替了肖姆管，同时加入更多的管乐器。进入 18 世纪中期，加进了补充低音声部的蛇号。18 世纪后期，单簧管也加入到欧洲军乐团的行列之中。此时土耳其音乐的传入为军乐团增添了丰富的打击乐器，如大鼓、三角铁、钹及铃鼓等，促进了军乐团中打击乐的发展，使军乐中不再只有单调的小鼓。同一时代的普鲁士国王腓特烈二世把这种乐团扩大为木管乐器和铜管乐器的混合编制，包括小笛、双簧管、单簧管、大管、倍大管、圆号和小号。与此同时，在法国大革命和拿破仑执政时期军乐团继续发展壮大，主要表现在军乐团阵容上，当时的军乐团已拥有 42 人，从数量上已经接近现今的军乐团规模。18 世纪，军乐团的演奏乐曲主要以进行曲为主，随着管乐器在 17、18 世纪不断地演进，军乐团直至 19 世纪才逐渐受到正统音乐家的重视，这些音乐家开始为军乐团作曲。至 19 世纪中期，新发明的萨克斯管加入军乐团，尽管它与现代各类乐团相比还不算宏大，但在当时已经非常奢侈。

① 晓边 . 神气的军乐队 [J]. 北方音乐,2006(09):10.

在军乐发展初期,军乐和军事用途有着紧密的关系,如发送信号、鼓舞士气、指挥军队行进等。在此期间,管乐器也有着许多的改革及创新,在音色、音准及灵敏度上,都有很好的表现。如此一来,军乐便渐渐脱离了原来的功能,不再只是为了军事用途,而开始在传统音乐的殿堂上有了一席之地。

我国著名的军乐团有中国人民解放军军乐团、中国人民解放军海军军乐团、中国武警军乐团等。国外著名的军乐团有俄罗斯皇家近卫军乐团、英国苏格兰"黑色守望"风笛管乐团、法国装甲骑兵军乐团、波兰军事学院乐团、埃及国家军乐团、新加坡武装部队中央乐团、新西兰皇家空军军乐团等。

(二)行进管乐团

行进管乐集管乐演奏与各种表演于一体,题材广泛、形式灵活,极富动感和视听冲击力。行进管乐兴起于 20 世纪 60 年代,开始只是管乐团、军乐团演出中的特色节目,后逐步发展成为独立于交响管乐之外的一种表演形式。主要有管乐组、打击乐组和视觉表演组(旗队、枪队、刀队等)。其表演形式是在快速队形变换的同时进行音乐演奏,可以达到美育和体育的双重锻炼效果。[1]行进管乐团的编制较灵活,没有固定模式,不同条件的乐团根据具体情况设置行进管乐团人数(从 32 人至 64 人),可采用不同的编制。打击乐器根据乐团和乐曲需要单独设置行进打击乐和定位打击乐,行进打击乐人员一般在 8-16 人,定位打击乐视音乐需要及人员、乐器条件设置 3-10 人。

1. 管乐组

行进管乐团的管乐组有两种常用组合,一种为木管铜管混合乐团(木管乐器有长笛、单簧管、萨克斯管,铜管乐器有小号、长号、行进圆号、行进次中音号和上低音号、行进大号,共九种乐器)。另一种为纯铜管乐团(小号、长号、行进圆号、行进次中音号、行进大号共五种乐器)。行进管乐团一般不使用双簧管和巴松。

2. 打击乐组

行进管乐团的打击乐组分为定位打击乐(前排打击乐)和行进打击乐两种。定位打击乐主要有马林巴琴、颤音琴、钢片琴、吊镲及各种小型打击乐(俗称"小打")。行进打击乐主要有行进小鼓、行进大鼓、行进四音鼓等。乐团也会根据特殊需要加入大镲。

3. 视觉表演组

行进管乐团的视觉表演组俗称"旗队",主要有旗舞和徒手舞蹈及各种器械道具表演。

[1] 郭嘉 . 如何在管乐团的基础上转变为行进管乐团 [J]. 北方音乐,2016(15):70.

（三）交响管乐团

交响管乐团又称室内管乐团。19世纪以来，通过乐器的改良，加上作曲家的重视，军乐脱离了本来的功能，登上了音乐厅和殿堂。追求多样的音色、优美的旋律与和声、较高的艺术水平成为作曲家和交响管乐团的目标。20世纪以来涌现出了大量优秀的交响管乐作品，例如《西班牙序曲》《阿巴拉契亚序曲》《耶利哥》《珀尔修斯》等。1952年9月美国曼彻斯特大学伊斯曼音乐学院创立了史上第一支交响管乐团，这支乐团的建立对创作理念以及合奏声音体系的进步起到了积极的推进作用。当时这支乐团使用的编制为：1支短笛、2支长笛、2支双簧管、1支英国管、2支大管、1支高音单簧管、7-8支（分3个声部）单簧管、1支中音单簧管、1支低音单簧管、2支中音萨克斯管、1支次中音萨克斯管、1支上低音萨克斯管、5支小号、4支圆号、2支长号、1支低音长号、2支上低音号、2支大号、1-2把低音提琴。[①]

二、管乐团的发展简述

（一）管乐团的发展历史

管乐团是由木管乐器、铜管乐器与打击乐器所组成的器乐合奏团体。管乐团这种表演形式是在军乐团的基础上建立的。早在古希腊和古罗马，艺术便开始为统治阶级和宗教仪式服务，例如祭祀、盛典、军队等大型活动。铜管乐器也从这个时期开始用于为军队造势。古罗马军队庞大，在为军队鼓舞士气时使用很多音量洪大的管乐器，合奏音量穿透力强，声音震撼，这便是管乐团的雏形。

中世纪，封建社会取代奴隶社会后，统治阶级推崇禁欲主义，艺术和器乐的发展受到打压，这一时期出现了人民群众喜闻乐见的流浪艺人和流浪歌手，他们三三两两组成一个小合奏，这便是乐团的萌芽。

文艺复兴时期（14世纪下半叶至16世纪），随着资本主义的产生和发展，人文主义解放了人们的思想，为世俗音乐添加催化剂，当时出现"管乐器与弦乐器合奏的形式，为我们所熟知的管弦乐团的出现做了准备。也正是由于管乐器与弦乐器的合奏，才使得管乐器的表现能力、音色、技术、构造都得到了长足的进步"。[②]这时管乐器已经能够很好地分出高音、低音、中音、次中

① 后续第三章第一节也会有所提及。
② 朴长天. 言说西方管乐演奏艺术之发展 [J]. 乐器, 2012(01):34-37.

音乐器了。"两位意大利作曲家安·加勃里耶利（Ann Gabrielli, 1501—1586 年）和他的侄子乔·加勃里耶利（John Gabrielli, 1557—1612 年）在器乐文化的发展中起到了重大的作用"。[①]他们把声乐复调的手法运用到器乐的曲目创作中来，特别是乔·加勃里耶利开始为单独的某一个乐器写独立的声部，这就促成了乐队总谱的形成。演奏技术比较复杂的管乐器开始流行起来，如大管和长号，管乐音乐也逐渐开始发展为独立的音乐体裁和形式，但此时管乐团编制与人数并不固定。

最早具有规模的军乐团体出现在 19 世纪初，由拿破仑在军队中组建。随后德国、英国、美国先后也成立了自己的军乐团。但是这种以管乐器和打击乐器组成的乐团功能性单一，不具有突出的艺术表现力。19 世纪末 20 世纪初，美国开始发展和改进这种表演形式，这时两位重要人物的创造性和创新力产生了重大影响，一位是军乐团指挥帕特里克·吉尔莫（Patrick Gilmore），他将军乐团带进了音乐厅，另一位是著名的指挥家兼作曲家约翰·菲力浦·苏萨（John Philip Sousa），他不但建立了一支编制合理、音响效果丰富的交响管乐团，还创作了大量的管乐合奏作品。此后军乐团开始向交响化发展，出现了交响管乐团、行进管乐团等多种多样的形式。

（二）管乐团在世界各地的发展

管乐团是于 19 世纪 40 年代后开始传入我国的，作为管乐发展的源头，西方国家有着完整的管乐发展体系以及成熟的管乐市场。国外管乐发达不仅表现在演奏水准上，其相关的配套环境及条件也非常完善，如美国、日本、英国、德国、法国等管乐发达国家拥有多个世界知名的管乐器品牌。欧洲则定期举办国际性管乐赛事和音乐节，如荷兰世界管乐大赛、西班牙瓦伦西亚国际音乐大奖赛、欧洲铜管乐团大赛、中欧管弦音乐节等。不仅如此，美国、日本更是每年举办全国性赛事和研讨会（各管乐团体交流演出最新的有代表性的作品），邀请大师举办大师课和示范音乐会等。还有专门从事管乐音像制品及乐谱出版、管乐杂志发行的公司和组织，以及专业服务于学校管乐团和管乐爱好者的文化类公司、专卖管乐器的商店等。

1. 美国

在美国，管乐教学从 19 世纪末开始在学校出现。1920 年美国成立了全美器乐委员会，负责制定管乐曲目、选择乐团编制、解决器乐演奏和教学的技术问题及制定器乐教学大纲等。现在美国已经成为管乐团发展最先进的国家，美国不仅拥有类似美国管乐协会（ASA）、行进乐联盟（CID）这些水准较高的民间组织，且各所中小学几乎都有自己的管乐团。大学不仅有管乐团，更有管乐教育专业。管乐团已经和交响乐团一样成为最受欢迎的音乐表演形式。

管乐教育在美国校园中早已成为正式必修教育课程之一，学生从小就开始接触初级乐团的合奏课程，教材及乐谱依程度分为 1—5 级，更有为儿童设计的儿童尺寸的乐器，且无论管乐学习

① 朴长天 . 言说西方管乐演奏艺术之发展 [J]. 乐器，2012(01):34—37.

者处于何种程度,都有适合的乐团可以加入学习(从初级乐团到交响乐团或行进乐团)。在美国的普通中学,每周都有一到两次的管乐演奏乐课。尽管在中学阶段学生的演奏乐水平还不是很高,但是通过长期扎实的训练,这些学生进入大学的时候已经具备了较高的乐团素养和演奏水平。在历史文化方面,美国的管乐团与体育又有特别的关联,尤其像美国的橄榄球比赛更是离不开吹奏乐。除此之外,为配合校园美式足球的开展,许多知名大学的乐团也会参加足球盛会,以加强学生对学校的认同感。许多大学中的学术性管乐团的水准毫不逊色于职业管乐团,且大放异彩。

2. 欧洲

在欧洲,管乐团选择了大学生与中小学生管乐教育互帮互助的可持续发展道路。以法国为例,法国的音乐学院数量众多,等级从国家级、地区级到省级。每一所音乐学院都对本地区中小学生免费提供音乐教育,这种教育模式在整个欧洲很常见。在欧洲学习管乐的中小学生大部分都参加本地音乐学院的管乐团,而音乐学院也会根据学生的年龄、演奏能力等基本因素建立相应级别的交响乐团或管乐团。这样的方式不但整合了学生资源,还形成了乐团梯队建设,使学生在学习管乐演奏的过程中既能体会音乐的魅力,又可以潜移默化地培养其对音乐的兴趣,从而形成自觉练习的模式,主动参与乐团排练。

3. 日本

从亚洲来讲,目前管乐的发展以日本最为完善和广泛。西洋管乐虽然在明治维新时期已经进入日本,但是日本管乐发展主要受二战后美国文化传入的影响。日本的吹奏乐历史有 130 余年,其中有 70 年是军乐的发展史。陆军的管乐团主要是受法国的影响,海军军乐团主要受德国的影响。在这期间军乐团也承担部分室内演奏活动,包括改编、演奏一些管弦乐作品。20 世纪50 年代开始,日本学生对棒球等体育项目产生了浓厚的兴趣,日本学校便开始有计划地组织一些学生进行管乐练习,为棒球等大型比赛奏乐助兴。尽管日本管乐起步时间较晚,但由于其严谨的组织管理、学生较高的自制力、学校及家长对管乐团的重视,使得日本的学生管乐团一跃成为具有国际顶尖水平的乐团,例如日本京都橘管乐团、精华女子高中管乐团等都是水平极佳的管乐团。

日本管乐团如今仍然是以初中乐团和高中乐团为主。学生们都热衷于排练,愿意利用自己的课余时间一起排练和合作演出。20 世纪 60 年代,日本为激发学生积极性已经开始举办全国性的比赛,各个学校几乎每天都在进行管乐团排练,政府的支持对发展管乐起到了重要作用。全日本的吹奏乐协会和行进乐团协会有 13000 个团体会员,其中每年约有 9000 个团体参加比赛。每次比赛各地先进行选拔赛,历时 3 个月左右。每个县有 600 多个团体参加,用一周时间比赛。这些团体都积极为比赛做准备。日本两个吹奏乐联盟旗下各有 3000 多支管乐团会员。在学校教育中日本做得比美国更系统,定期发行的期刊、会报,以及唱片出版使得日本的管乐团水准具有超越美国的实力,东京侬成管乐团也在国内外音乐大师支持下成为世界少有的职业性常设管乐团之一。

（三）日本管乐团组织及训练

日本学生管乐团的训练一般从新生入队开始,招生的程序与我国中小学生管乐团相同。首先查看学生的牙齿、口腔、手掌以及手臂的发育情况,而后征求学生及家长的意见,询问是否有意加入该校的管乐团,当得到肯定的回答后,学生即成为管乐团的新生团员。一般情况下,管乐团的指导老师就是该校的音乐教师,少有专业的管乐指挥担当学校的全职指挥。新生入队后,首先在该校老师和学长的带领下了解该校管乐团的发展历史,再在老师的带领下由学生挑选自己希望演奏的乐器。管乐指挥不光要训练乐团,开始阶段还要指导新生进行基本练习,同时学长将会负责全面声部练习与管理。

日本学生管乐团一般只由一名老师同时担任器乐教学、管乐团排练、乐务、编排和学生管理等工作。日本很多学校都会采用"学长制"的方式,选拔出一位学生指挥或团长,由他负责严格规范管理团里的每位成员。老师仅把严谨的要求传递给负责的学生,并让他行使管理的权力。在排练的大部分时间里,团员们由他们自己选拔出来的队长或团长来组织而不是老师,从乐器摆放、准备乐器到练习,团员都非常有序地自觉完成。

日本管乐团有 14000 支左右,小学生管乐团数量较少,从初中阶段开始,管乐的普及和演奏水平就变得非常发达。管乐团对基本功的重视程度令人钦佩,在管乐团整体合奏开始之前,管乐团成员会整齐、有序、规范地先进行一个半小时左右的管乐团基础练习,即热身,包括呼吸训练以及各个大小调的音阶、和声、连音和吐音等训练。而且很多管乐团在训练过程中都会让学生唱出来,每个声部轮流唱,唱的过程中就把音准问题解决了。每所学校的管乐团每天都保证三个小时的训练时间,即便是节假日和周末也坚持训练。这不仅为日本的学生管乐团打下坚实基础,同时也磨合了他们的协调性和统一性。

日本学生管乐团的表演风格与我国有很大不同:首先,团队演奏水平普遍比较高,有的学生团队已经接近职业团队的水平;其次,曲目丰富,既有欧洲古典曲目,也有风格活泼的现代曲目;第三,舞台表现形式多样,有的团队会在乐曲中增加唱跳的环节或体能动作的创编,更令人吃惊的是在做各种动作和技能的同时能保证音色和气息。比如有的团队在舞台行进管乐基础上进行创编,弥补了舞台行进不如室内行进动作丰富、形式华丽的弱点;有的团队运用带有电光效果的道具,让灯光参与到队形变换之中等,所有团体上场、下场都采用了滑动舞台,配备专门的上场曲和下场曲,形式十分新颖,这样的花样管乐展现了中学生在这个年龄段应有的精神面貌。此外日本学生在管乐团里除了学习乐器以外,还要学习声乐、舞蹈等技能,能力强的学生甚至兼顾几种乐器。

日本由于各方面的原因,基本上在乐团辅导中,没有如同我国一些乐团有来自中国人民解放军军乐团、中国国家交响乐团、中国爱乐乐团、北京交响乐团等专业团体专家的亲临辅导,只有当乐团中的某一学生对管乐产生了极大的兴趣,希望能够成为职业演奏家后,才有可能由学生家长为该学生聘请专业人士担任指导老师。没有专业人士训练的乐团在开始提高的时候可能会

有些慢,但是发展却极为规矩和有序,因为学生能够真正地因为喜爱团体,进而喜爱管乐演奏。

从以上日本管乐团的"放养式"的组织管理方式,以及日本学生对自己及其他人的严格要求与严谨态度、管乐团的多样化的表演风格等可以看出,日本管乐团的杰出与专业并不是因为团员本身的智力及能力在起跑线上有多出众,而是一分耕耘一分收获。最伟大的艺术往往需要最强大的毅力、信念与坚持。

(四)美、日两国管乐团演奏音响特点对比

美国管乐团与日本管乐团的音色与音乐处理受到各自民族文化的极大影响,两国在音响音色的审美观念上有差异。正是这种差异,让两个国家的管乐团演奏出截然不同的音响效果。美国管乐团在合奏中倾向于表现乐器的色彩与个性化,在确保基本融合的前提下最大限度突出各件乐器的音色个性。相反,日本管乐团在这点上则有着不同的理解。在合奏中,日本管乐团注重群体感,即在合奏音响上追求乐器声部间的高度融合和最规范的音色搭配,让每一件乐器的音色都在合奏中有自己的一席之地,避免音色被掩盖,相互谦让包容,极其和谐,没有一件乐器的声音超出适当的范围。这样的音响审美观确保在管乐团演奏时展现出极高的融合性。也正是因为日本管乐团注重群体感,因此当他们一起演奏乐曲时,能够跟随群体和指挥,使用一致的音乐处理,包括动作和技术。其次,音准完美、节奏精准也是日本团员对自己的严格要求。

三、管乐在中国的发展简述

据史料记载,西方音乐文化传入中国最早可追溯到唐代。明清时期,随着西方传教士进入我国传教,西方音乐文化进一步进入我国,但这些并未产生广泛的社会效应。西方音乐文化真正进入我国并产生社会效应是在鸦片战争之后。这期间诸多的西方乐器为国人所熟知并尝试学习演奏。西方管乐器最早是作为军乐被国人认知的。

(一)清朝晚期中国管乐发展脉络

上海交响乐团的前身——上海工部局乐队成立于 1879 年,成立时称上海公共乐队,"成立之初成员仅 20 多人,指挥由法国长笛演奏家雷穆萨(Jean Rémusat)担任,乐手全是菲律宾人。"[①]

① 解晓瑞. 西方管乐艺术在近代中国的发展述论 [J]. 中国音乐学,2015(2):71–78.

由于指挥精于管理和排练,乐团发展迅速并成为当时西洋管乐团的标杆。在当时半殖民半封建社会的国情下,音乐文化生活的繁荣成为殖民社会的需求。乐团频繁的演出活动,推动了西方管乐文化的传播。

光绪十一年(1885年),英国人罗伯特·赫德(Robert Hart)在北京自行出资组建了铜管乐团。他自掏腰包从海外购买乐器,在天津本地招募并培训当地穷苦青年成为乐手,"该乐团编制从12人逐渐增加至14人,乐器有小号、长号、中音号、大小鼓等多种乐器,由此建立并开创了全部由中国人组成西洋管乐团的先河"。①随后的光绪二十一年(1895年)和光绪二十四年(1898年),清政府委派袁世凯和张之洞分别组建了一支军乐团——北洋新军军乐队和南洋自强军军乐队,开启了国人演奏西方管乐器的历史。这两支乐团都是在德国人的帮助下组建的。乐团听取德国教官的建议将中国传统的鼓吹乐队变为西方铜管乐团来操练新军,并且开始采用西方军乐团的编制,创建了中国第一个正规的西方军乐团。②为培养演奏管乐的人才、满足军乐团的需求,1903年袁世凯在天津建立了一所军乐学校——津郡乐工学堂,这是中国近代第一所专业培养管乐人才的学校,标志着中国近代西方管乐教育的开端。

1908年,东清铁路管理局交响乐团在哈尔滨成立,下设吹奏乐团。该乐团于1939年发展为哈尔滨交响吹奏乐团,成为东北伪满地区的主要管乐团体。该乐团共有三十余人,指挥由俄国人云奇担任。③该吹奏乐团的音乐活动促进了哈尔滨及东北一带的管乐传播和发展,并与我国北京、天津、上海等地区的音乐文化相互影响,以点带面,推动全国管乐的发展与繁荣。除了上述城市以外,其他一些有外国租借地的城市也相继建立起一些不同形式和规模的西式管乐团,但大都以"军乐团"式的形式进行和发展,如香港督署军乐队、青岛西人军乐队、天津南开中学军乐队等。④军乐团的普及同时也促使了我国最早的管乐乐谱《军乐稿》的诞生,这也是我国近代史上第一部完整的管乐作品文献。无论是军乐团还是《军乐稿》,对西方管乐在中国的传播都产生了积极的影响。

(二)民国时期

中华民国成立后,民主自由思想成为社会主旋律。政治体制的变革对经济和文化的发展都起到了积极的作用,促进了海外学子回国的热情。与此同时,艺术教育家蔡元培提出了美育的思想,并且很多音乐教育机构和大学开始创建自己的管乐团。20世纪20年代,上海交通大学建立管乐团,此外岭南大学、南开大学、浙江大学、厦门大学等都开设西方管乐器的课外教学,并成

① 陈建华.明清时期中国西洋管乐的开端与兴盛[J].交响(西安音乐学院学报),2010(29):44–50.
② 万俪婷.浅谈民国时期我国管乐团的发展[J].当代音乐,2016(21):93–94.
③ 陈建华.西方管乐艺术论稿[M].北京:中央音乐学院出版社,2011:45.
④ 解晓瑞.西方管乐艺术在近代中国的发展述论[J].中国音乐学,2015(2):71–78.

立西式管乐团。这一时期各大学校和音乐机构都掀起了发展管乐的浪潮。

1922 年 8 月经萧友梅提议，改组北京大学音乐团为北京大学音乐传习所，蔡元培任所长。当时开设的西洋管乐器课程有长笛、单簧管、双簧管、法国号、短号、中音号等，该所简章提出："以养成乐学人才为宗旨，一面传习西洋音乐（包括理论与技术），一面保存中国古乐，发扬而光大之。"[①]

于 1927 年建立的上海国立音乐院，先后聘请了许多外籍管乐专家来校授课，并开设了长笛、双簧管、小号等器乐[②]课程。此时，中国才真正开始专业的西洋管乐器教学。

哈尔滨第一高等音乐学校（创建于 1921 年 5 月）和格拉祖诺夫高等音乐学校（创建于 1925 年 7 月）是由俄国人在中国建立的两所正规的高等专业音乐学校，参照俄国皇家音乐学院的教学大纲及标准开设课程，非常系统和规范。这些课程是为俄侨子弟开放的，并不对华人学生开放，但其完备的课程和完备的规模，为中国的音乐学院、音乐机构办学提供了很好的办学参考和教学指导。

除了各大高校和音乐机构之外，该时期的军乐团也迎来了较快发展。1935 年初，国民政府下令军政部加强对军乐、典礼乐的整理，1942 年在重庆成立了中国第一所培养管乐人才的专门学校——陆军军乐学校，蒋介石亲任校长，洪潘任教育长，授上校军衔。后来提升洪潘为军乐总监，获授少将军衔（国民政府军乐界的最高军衔）。可见当时政府对军乐的重视程度。陆军军乐学校"设有铜管班、木管班、号兵班、指挥班及声乐班（教唱军歌），学员达三百多人"[③]，全部受到正规、系统的训练。在此期间还将政府礼仪乐团等现有管辖区内的军乐团统一组织起来，成立了一支中国近代史上最大、最正规的管乐团，编制多达 120 人，由洪潘任团长兼指挥。该乐团除了完成礼仪任务外，还演奏著名的中外作品，推动了我国管乐艺术的规范化进程。与此同时，民间的乐团和音乐组织也在逐渐发展壮大。

民国初年，天津警察局开始组建铜管乐团，专为统治阶级及社会各类庆典和礼仪活动演出。由于演奏形式新颖、曲目丰富，这支警察局铜管乐团得到人们的热烈追捧，逐渐被邀请参加许多私人的商业活动。基于该乐团的成功，许多其他行业和学校纷纷效仿，开始组建西洋管乐团。与此同时天津还出现了天津音乐社等一批以提供铜管乐团服务进行营利的组织，虽然他们以营利为目的，但这些组织的音乐活动无疑也为西洋管乐在当地的普及起到了相当的推广作用。

这一时期上海工部局乐队也飞速发展。1919 年，意大利钢琴家、指挥家梅百器（Mario Paci）担任乐团指挥，并于 1922 年再次扩充乐团，以 50 余人的规模建制，被誉为远东第一，傲居亚洲追随西方文化步伐进入现代社会之前沿。随着中国乐师的加盟与中国作品的上演，这支西洋乐队

① 李静. 萧友梅与北大音乐传习所 [J]. 北京大学学报（哲学社会科学版），2004(2):140–144.

② 陈建华. 西方管乐艺术论稿 [M]. 北京：中央音乐学院出版社，2011:45.

③ 陈建华. 印象中的那个人那些事——记中国军乐之父洪潘教授 [J]. 美术与设计版（南京艺术学院学报），2012(6):48–53.

开始有了中国人的身影,而且中国开始通过西方乐器发出自己的声音。

民国时期的管乐发展较为迅速,无论是高等院校、军队还是音乐机构、民间组织都非常重视管乐师资的建设、管乐人才的培养和管乐团的建设,为新中国成立之后的管乐发展奠定了良好的基础。

(三)中华人民共和国成立后管乐发展脉络

中华人民共和国成立后,中国人民解放军军乐团作为政府组建的最高规格的管乐吹奏团体于 1952 年诞生。目前,我国已拥有中国人民解放军军乐团、中国人民解放军海军军乐团和中国武警军乐团三支专业的军乐团,这种专业的军乐团对中国现代行进演奏的发展产生了重要的影响。1957–1958 年期间全国建立了许多艺术、音乐类学校,是现代管乐演奏艺术在新中国成立后的第一次大发展;"文革"期间,管乐艺术基本停滞不前;改革开放后,尤其是 1995 年以后,中国的管乐飞速发展,各大中小学的乐团如雨后春笋般出现。

中国音乐家协会于 2005 年成立中国管乐学会;2008 年开始中国管乐学会每年 4 月份都在上海举办中外管乐团巡演活动,并从 2009 年开始将管乐艺术周升级为管乐艺术节,极大地促进了管乐艺术的发展,成为"上海之春"国际音乐节的知名品牌;2009 年国内第一家民营的职业管乐团北京管乐交响乐团在北京故宫的太庙挂牌成立;如今各大管乐团数不胜数,即使是中小学也有一大批优秀的学生管乐团,例如北京的金帆、银帆管乐团。

第二章

管乐器分类及演奏法

第一节　管乐器分类

管乐团中所有乐器可划分为三大类：木管乐器、铜管乐器和打击乐器。木管乐器因包含长笛、双簧管、单簧管、大管等这类起初为木制的乐器而得名。随着制作工艺的进步和人们对音色及乐器稳定性的更高要求，用以制作长笛的材料由最初的乌木或椰木逐渐转变为金属，例如较为低级的黄铜、白铜或普通的镍银合金到高级的银合金、9K、14K、18K、20K、24K 金和铂金等。萨克斯管虽为金属制作，但从发声原理上来看萨克斯管和同样使用单簧片的单簧管更接近，因此被归类为木管乐器。铜管乐器则由最初为金属制作且音色辉煌嘹亮的小号以及浑厚有金属感的圆号、长号、大号和次中音号等乐器组成。打击乐器则包含音色丰富的各类型打击乐器，包括一些特色乐器，如口哨、闸鼓、响板等，打击乐器的演奏者通常一人兼奏两至三件乐器。

一、木管乐器

17 世纪，木管乐器正式成为管弦乐团中的标准配置。[①]在 19 世纪末 20 世纪初基本完善并固定下来。木管乐器可分为移调乐器和非移调乐器，其中移调乐器包括单簧管、萨克斯管和英国管等；非移调乐器包括长笛、大管和双簧管等。木管乐器的音色柔和甜美，富有表现力，色彩鲜明。每件乐器都具有迥异的音色特点，且每类乐器衍生的同家族乐器之间在音色的亮度、厚度、音域、共鸣上都存在差异，作曲家常用木管组的不同乐器来刻画性格各异的音乐形象。与铜管乐器、打击乐器相比，木管乐器中各组乐器的力度变化就绝对强度的范围而言差别不大，力度变化幅度有限，但木管乐器最可贵的特性是丰富的音色变化和细腻的情感层次。

木管乐器靠气流震动发声，一般有两种震动方式。长笛这类无簧片的木管乐器，是在吹孔处产生连续性正负压的压力变化激发气簧而发声，简单来说就是当演奏者往管内吹气时，气流在管

① 但不包括萨克斯管，萨克斯管于 1840 年才被比利时铜管及木管乐器制作大师阿道夫（Adloph Sax）设计发明。

内与管体发生碰撞而发声,并通过共鸣管产生共鸣。单簧管、双簧管和大管这类有簧片的木管乐器,进入"吹孔"的空气会使簧片震动,并引起簧片下面的管内的空气震动,从而发声。[①]

(一)长笛组

图 2-1-1　贾湖骨笛

2012 年,考古人员在德国霍赫勒·菲尔斯(Hohle Fels)洞穴发现了几根用鸟骨和猛犸象牙制作的笛子,与中国河南舞阳县贾湖遗址出土的贾湖骨笛有着异曲同工之妙。科学家们用碳测定年代的方法推算出这些笛子距今已有 4.2 万到 4.3 万年历史。这些史料记载证明了在远古时期,人类已经开始制作出可吹奏的类似于长笛的乐器。据记载,早期的长笛为开孔的竖吹乐器,起初是使用乔木科植物的茎制成的,后改用横吹且使用其他木制材料制作。[②]随着时间的推进,人们为获得更丰富的音色改回制作竖吹开孔乐器,并且使用动物的骨骼或牙齿来制作乐器。古典主义时期,一些长笛制作师在保持乐器竖吹的前提下,在长笛的开孔处安装了一些按键。浪漫主义时期,德国的长笛制作师特奥巴尔德·波姆(Theobald Boehm)对当时的长笛进行了一系列改革,包括音色、按键等。首先将笛管改为圆柱形,并规定了笛管的粗细和音孔的具体位置;其次加装了音键联动装置(例如 A 音孔与降 B 音孔相连)来调整长笛的音域和音色,这也间接扩大了长笛的音量。这些改良措施极大地丰富了长笛的演奏功能,长笛至此基本完成了定型,改良后长笛被称为"波姆式长笛"。长笛也是木管组中唯一的无簧片乐器,因此与其他木管及铜管乐器相比,在演奏上具有更优的灵活性与敏感性。

长笛组乐器(以下简称长笛)的制作材料对音色的影响极大。目前长笛所用比较常见的金属有黄铜、白铜、纯银、白金和黄金等。要区别这些材质可以轻捏笛头帽将笛头提起来,用手指

① 倪善海 . 浅谈长笛演奏艺术 [J]. 北方音乐 ,2016,36(02):175.

② 段雯洁 . 如何把握在室内乐中长笛的演奏音色 [J]. 北方音乐 ,2014(09):96–97.

弹击插口部位。黄铜的长笛笛头余音很短甚至没有余音,撞击瞬间会发出生硬的"当当"声,音色效果欠佳;其次是优等白铜材质,其声音似敲音叉,余音很长,并且白铜是目前最为普及的长笛材料,不仅音色有亮度,还方便表演者演奏,但缺点是音色飘浮不实;银笛笛头弹击发出的声音则是干瘪的"啪啪"声,其优点是音色好听,圆润结实,特别是在高音弱吹时银笛头的声音更加扎实嘹亮;金笛笛头的音色相对银质笛头虽然更优,但音量不如银质笛头大,因此很多演奏家在独奏时常使用金笛以突出丰富的音色效果。与乐团合作时则使用银长笛,确保其独奏时的演奏音量足够大,使观众清晰听见。

图 2-1-2　长笛组乐器

1. 长笛

长笛的演奏技巧非常灵活,乐器本身灵活性高,可以驾驭抒情优美与轻快活泼的乐段,也较易演奏音域跨度较大的乐段以及高难度花腔唱段,在交响乐团中常演奏主要旋律。长笛的音色与短笛相比更柔和、厚重,其低音区灵动清冷,中、高音区色彩明亮悠扬。长笛低音区婉约如冰澈的月光却不失浑厚饱满,能够极有表现力地表现悠长深远的意境;中音区音色明朗如清晨的第一缕阳光,温暖柔和;高音区的音色华丽且高亢,往往用于表现自然风光中的万物生机勃勃的意境。例如斯美塔那的交响诗《沃尔塔瓦河》开头处便是两支长笛演奏的重奏乐段。作曲家灵活使用长笛低、中、高音区的音色,表现沃尔塔瓦河生生不息而不失灵气的个性。

谱 2-1-1　长笛音域和音区特点

2. 短笛

图 2-1-3　短笛

音域：　　　　　　　　　　　　　音区特点：

谱 2-1-2　短笛音域和音区特点

　　短笛长度大约是长笛的一半，其演奏指法与长笛完全相同，是管乐团中音域最高的乐器。其音域相对于长笛向上方扩展了一个八度，也相当于扩展了整个管乐团的音域。它的低音区音量很弱，中高音区明亮清晰，高音区音色尖锐，有极强的穿透力。即使在全乐团合奏的时候，仅一支短笛在高音区演奏的音量也能够清晰地传入观众的耳朵，因此短笛在乐团中常被用来表现凯旋、热烈欢舞或暴风雨中的呼啸风声等场面。

　　3. 中音长笛以及低音长笛

　　中音长笛、低音长笛的管身皆比长笛的管身尺寸长，但低音长笛的管身尺寸比中音长笛大很多。因此为了方便演奏者的使用，乐器制作师将长笛的上半部分弯曲（如图 2-1-4）。中音长笛和低音长笛发音皆厚实甘醇、洪亮有力，它们的存在弥补了长笛低音域音量的局限。

图 2-1-4　中音长笛

中音长笛的按键结构、指法与 C 调长笛相同，但唯一不同的是中音长笛是 G 调移调乐器，实际音高比记谱低纯四度。其音域和音区特点见谱 2-1-3：

谱 2-1-3　中音长笛音域和音区特点

低音长笛音域和音区特点见谱 2-1-4：

谱 2-1-4　低音长笛音域和音区特点

中音长笛与低音长笛在管乐作品中使用的频率远不如长笛与短笛多，但这两件乐器的音色十分有特点，多用于描写一些遥远寂静的异域氛围。例如谱 2-1-5 中霍尔斯特《行星组曲》中"土星"的乐段。

谱 2-1-5　《行星组曲》之"土星"，第 53-62 小节

（二）单簧管组

| 降E调 | 降B调 | A调 | 降E调 | 巴赛管 | 降B调 | 降B调 |
| 单簧管 | 单簧管 | 单簧管 | 中音单簧管 | （F调） | 低音单簧管 | 倍低音单簧管 |

图 2-1-5　单簧管组乐器

　　单簧管家族十分庞大，其家族中所有的单簧管都拥有相同的指法系统。在乐团中最常用的是 A 调单簧管、降 B 调单簧管和降 B 调的低音单簧管。其中，A 调单簧管与降 B 调单簧管是为升号调及降号调乐曲分别设计的。

　　1. 单簧管

　　现代单簧管最早出现于约 1700 年，其前身名为沙吕莫（Chalumeau），是一件只有两个按键的吹奏乐器，音域较窄且偏低。后来一名德国乐器制造商对沙吕莫进行改造，增加了按键数量，拓宽了它的音域，使之发展成为现代意义上的单簧管。18 世纪中叶起，单簧管逐渐在乐团演奏中崭露头角并被少量使用。莫扎特认为这种音色灵动柔韧的乐器发音最接近人声，还专门为其创作著名的《A 大调单簧管协奏曲》（K622）。[1]

　　单簧管俗称"黑管"，音色不仅朴实典雅，且略带空洞感，相比其他木管乐器共鸣感强。由于其音色包容性强，在管乐团中也经常担任和声声部的演奏。法国作曲家、配器大师赫克特·柏辽兹（Hector Berlioz）对单簧管有着美好的印象："像圆号、小号和长号一样，单簧管是一种多愁善感的乐器。它的音调是英雄的爱情音调……虽然它在独奏时，音色缺少力量性的光辉，但它精致风雅、瞬息万变的色彩变化以及神秘的温柔感足以弥补。"[2]

[1] 孙皓 . 我爱单簧管 [J]. 音响技术，2002(03):79-80.

[2] 董德君，杨彬 . 莫扎特单簧管作品的历史地位及其影响 [J]. 乐府新声(沈阳音乐学院学报)，2011，29(04):203-209.

音域：

音区特点：

谱 2-1-6　单簧管音域和音区特点

2. 高音单簧管

高音单簧管现泛指降 E 调的小型单簧管。20 世纪初的作曲家,通常将降 E 调单簧管标注为 "piccolo clarinet"（英文）"petite clarinette"（法文）或 "kleine Klarinette"（德文）。高音单簧管的长度比降 B 调单簧管短得多,类似于短笛,因此它的音域比单簧管高,音色也更明亮扎实,有穿透力。高音单簧管在乐团中声音较尖锐,富有侵略性,空间感比单簧管要弱一些,比较紧、扁,音色类似爱尔兰风笛,富有欧洲田园气息。

高音单簧管在管弦乐团、管乐团、军乐团中经常与长笛或短笛作高音区域的齐奏,或作偶尔的独奏；然而它较少用于室内乐或独奏乐曲,这也许是因为它的高音区域响亮、尖锐,不适合长时间的独奏。

高音单簧管的使用时间比单簧管晚,最早可以追溯到柏辽兹的《幻想交响曲》的第五乐章,这是第一次出现高音单簧管的乐曲,作曲家使用高音单簧管表现幻境、地底的声音和灵幻的女巫们。浪漫主义时期的勃拉姆斯、柴可夫斯基、布鲁克纳等作曲家均没有使用过高音单簧管,直至马勒将高音单簧管放入他的交响曲后,它的使用才开始变得普及。同时期的法国作曲家拉威尔也开始使用,例如著名的《波莱罗舞曲》。同样还有斯特拉文斯基、普罗科菲耶夫、肖斯塔科维奇、施特劳斯等作曲家。在现代音乐作品中,高音单簧管的出现频率远高于之前的时期。

高音单簧管有 D 调和降 E 调两种,与 A 调单簧管和降 B 调单簧管之间的关系相似,也是为便于降号调和升号调乐曲的演奏而设计。较常用的是降 E 调高音单簧管,而 D 调高音单簧管已经逐渐淡出舞台。高音单簧管演奏者要将调整乐器的音准放在第一位,因为这件乐器的音准比单簧管难调得多。吹奏高音单簧管需要大量的气息和力量,类似低音单簧管。

音域：

记谱音高

实际音高

D Cl.

♭E Cl.

音区特点：

有穿透力、尖锐

"喉音"，相当苍白

克拉里诺音区，
明亮、精准、有表现力

沙吕莫音区，深沉、浓厚

谱 2-1-7　高音单簧管音域和音区特点

3. 低音单簧管

低音单簧管中，最常见的是降 B 调低音单簧管。降 B 调低音单簧管虽音色低沉，但声音的共鸣和爆发力皆强于单簧管。低音单簧管的低音与巴松管相似，高音区与长笛中音区一样高。其低音区音色就像男低音的喉音一样，震动充分、低沉厚重、略带沙哑。而当到了中高音区，迅速转变为柔和圆润有共鸣的音色，类似圆号的缩小版音色。在其底部，有一根支撑柱，可以支撑低音单簧管的站立。

音域：

记谱音高

实际音高

音区特点：

克拉里诺音区

发音纤细

沙吕莫音区

谱 2-1-8　低音单簧管音域和音区特点

（三）双簧管组

双簧管　抒情双簧管　英国管　低音双簧管　海克尔管
　　　　　　　　　　　　　　　　（上低音）

图 2-1-6　双簧管组乐器

1. 双簧管

双簧管具有独特的个性及音色，是木管乐器组的"女主角"。双簧管最初出现于 17 世纪中叶，并在 18 世纪得到广泛使用。双簧管为 C 调乐器，经常作为管弦乐团与管乐团调音的标准乐器。双簧管带有鼻音似的清晰明亮音色，使其在乐团中显示突出的特性，善于演奏抒情旋律，表现田园风情。柴可夫斯基的《天鹅湖》便展现了双簧管高贵典雅、抒情忧郁的一面。

谱 2-1-9　双簧管音域和音区特点

2. 英国管

英国管是双簧管家族中的中音乐器，有许多别称，例如"中音双簧管""F 调双簧管""狩猎双簧管"等，虽然与双簧管使用原则相同，音域却比双簧管低五度。因其由近似球状的喇叭与喇叭形的双簧管管体构成，管身与簧片都略微长于双簧管，这赋予了英国管一种更饱满响亮且忧郁的音色，其鼻音与特色比双簧管更胜一筹。

由英国管演奏的著名乐段有罗西尼的歌剧《威廉·退尔》序曲三《牧歌》、柏辽兹《罗马狂欢节》、德沃夏克《第九交响曲·自新大陆》第二乐章主题和西贝柳斯的交响诗《图奥内拉的天鹅》等。英国管是移调乐器,实际音响要比记谱低纯五度。

谱 2-1-10　英国管音域和音区特点

（四）大管组

图 2-1-7　大管组乐器

1. 大管

大管也是一种双簧管乐器,是木管组的低声部。与其他乐器不同的是,它的簧片被插入在一个弯曲的金属吹嘴中,被称为"吹口管"。其构造原理为:通过稍稍拔出、向内推吹嘴两种方式来调节音高。大管的声音在所有音域中都非常华丽,因此它既可以完美演奏抒情旋律片段,也可以演奏快速的断奏片段。

谱 2-1-11　大管音域和音区特点

2. 低音大管

低音大管基本上与大管使用相同的技巧。只是这件乐器的发声较为特别,尤其在较低的音域,音色坚固而有韧性。

谱 2-1-12　低音大管音域和音区特点

(五)萨克斯管组

降B调	降E调	降B调	降E调	降B调
高音萨克斯管	中音萨克斯管	次中音萨克斯管	上低音萨克斯管	低音萨克斯管

图 2-1-8　萨克斯管组乐器

萨克斯管由诞生至今只有一百多年历史。有别于一般乐器经长年累月演进而成,萨克斯管是由一名比利时铜管及木管乐器制作大师阿德罗夫·萨克斯约 1840 年设计发明的。当时他希望制造出一种能同时拥有铜管乐及木管乐音色特质的乐器,因此他将一个木管乐器的单簧片吹嘴安装在一个圆形铜管上,并装上类似木管乐器指法的按键,再加以改进,就形成今天我们看见的萨克斯

管了,这也是为何萨克斯管被界定为木管乐器的其中一个重要原因。阿德罗夫·萨克斯于1846年在法国巴黎取得制造萨克斯管的专利权,第二年萨克斯管就被纳入正式的军乐乐器。

萨克斯管是一种单簧乐器,其形状类似烟斗,发声原理、演奏技巧和指法都比较接近单簧管组,但因其管体通常是由黄铜制造,使得萨克斯管同时具有铜管类乐器的特性。萨克斯管有两种不同音色,一种是爵士音色,这是一种非常轻快、带有颤音且充满感情的音色;另一种是交响式的古典音色,相对爵士音色其颤音较少,演奏者要对乐器的颤音和力度进行控制。萨克斯管同时也是一种移调乐器,常见调性为降 E 调和降 B 调,也有 C 调和 F 调。

二、铜管乐器

铜管乐器同样可分为移调乐器和非移调乐器,其中移调乐器包括圆号、小号、短号等;非移调乐器包括长号、所有大号和尤风宁号等。

起初,铜管乐器管体的长度较短,只能吹出单一泛音列。到了海顿时代,人们发现通过附加另外一段 U 形管体(也叫"U 形管"),演奏者可以吹出另一个泛音列,但是演奏者能够吹奏的音高仍然受到限制。19 世纪初期乐师发明的活塞(既有回旋式也有直升式)使铜管乐器得到了进一步的改进,但直到 19 世纪中期,活塞体系才趋于完善并为演奏者所接受。活塞系统的运作原理为把三个曲形管体固定在主管上,每个曲形管通过演奏者左手操作回旋式活塞来使主气流与辅气流相连产生振动。与此同时,演奏者若要吹奏出更多的泛音列,可按下直升式活塞打开附加管体。

图 2-1-9　小号　　　　　　　　　图 2-1-10　圆号

上图中,小号和圆号通常有三个活塞。按下不同的活塞能使泛音列中的某个音降低不同的度数,如下页的表格所示。与小号和圆号不同的是,大号通常有四个活塞,第四个活塞能将音高降低纯四度。同时按下两个或者三四个活塞,则能够降低其他的不同度数。

表 2-1-1 小号 / 圆号所按活塞与对应音高降低度数

小号 / 圆号所按活塞	音高降低度数
不按	不降低
第二活塞	小二度（半音）
第一活塞	大二度（全音）
第一 + 第二活塞或第三活塞	小三度
第二 + 第三活塞	大三度
第一 + 第三活塞	纯四度
第一 + 第二 + 第三活塞	增四度
注：第一活塞是降低全音，第二活塞降低半音，第三活塞降低小三度，两个或三个活塞一起按下，音程单纯相加。	

现代的铜管乐器会增配调音管和弱音器两种装置，调音管作为其构造的一部分，通过把调音管向外拔出能增长管体长度来降低音高，反之则能够升高音高。用弱音器演奏能产生极其柔和的音响效果，弱音器不仅能减弱音量，还能改变音色。加弱音器的演奏方法从浪漫主义时期起被作曲家们广泛使用，比如沃恩·威廉斯（Ralph Vaughan Williams）的《第六交响曲》第四乐章第39–42 小节就使用了弱音器，此处 *con sord.* 译为加弱音器。小号、短号、圆号、长号发音方式和音色不尽相同且各具特色。

谱 2-1-13 《第六交响曲》第四乐章，第 39–42 小节

(一)小号

19世纪中期活塞小号形成,它是在F调自然小号基础上加了三个活塞改进而来。活塞小号拥有洪亮而高贵的声音,声音极具穿透性。

谱2-1-14　小号音域和音区特点

现今存在降B、D、降E、E、F、G、A和高音降B等多种调的小号,这些调是根据演奏第一泛音列的音高确定的。我们通常使用的是降B调小号,其实用音域为小字组 f 到小字二组 g^2。

高音小号　　D调小号　　C调小号　　降B调小号　　降E调　　　降B调　　　降B调短号　　夫吕号
　　　　　　　　　　　　　　　　　　　　　　　　低音小号　　低音小号

图2-1-11　小号组乐器

现代小号有着辉煌的音色和丰富的演奏功能,特别是体型较为小巧的降B调小号和C调活塞小号逐渐成为交响乐团中的标准成员。C调小号是两者中体型较小的乐器,因其有灿烂、集中的声音且更容易吹出高音,在管弦乐团中经常会被使用。降B调小号则有着丰富的音色和浑厚的低音区,被广泛用于管乐团、爵士乐团以及交响乐团中。总而言之,C调和降B调小号的低音区非常昏暗,中音区清晰明亮且发音最好,高音区辉煌但有些刺耳。

小号组的其他成员音域:

谱 2-1-15　C 调、降 B 调、降 E 调和 D 调低音小号音域

(二)短号

短号形似现代小号,音域与小号相同。其内膛的三分之二是圆锥形,三分之一是圆柱形,相比小号有更多弯管,因此声音圆滑柔和,转音顺畅。短号和小号一样灵敏,音准非常稳定。音色比小号柔和暗淡,金属感更弱一些,类似圆号和小号的结合体。在英式的铜管乐团中完全不用小号,而以短号为主要旋律乐器。它的原调是降 B 调,与同调小号的音域一样。

图 2-1-12　短号

(三)圆号

圆号又称作"法国号",关于这个名称的一个解释是圆号声部早期在乐团使用时,尤其是在德国和英国,通常以法语名称 cor de chasse(猎号)表示。17 世纪初到 20 世纪初流行自然圆号。自然圆号是由约 2.3 米长的黄铜管盘成的圆形狩猎号角,没有活塞装置,只能发出自然音列中的少数音。活塞圆号 19 世纪中期开始慢慢与自然圆号同时在乐团中使用,它们共同存在了约五十年。

20世纪初,瓦格纳音乐中复杂的半音促使活塞圆号成为交响乐团中的标准乐器。活塞圆号大大增加了圆号的灵活性,音准也更精确。

在铜管乐器中,圆号的使用不同于其他铜管乐器。圆号既是铜管合奏的一部分,又是木管声部的附属,因为它具有融合并能够加强木管声部声音的特性。其低音区阴暗而稍显松散,中音区深沉而流畅,次中音区光明柔和,高音区辉煌厚重宏大。

<p style="text-align:center">谱2-1-16　F调活塞圆号音域</p>

(四)上低音号

上低音号分为粗管上低音号 Euphonium(悠风号)和细管上低音号 Baritone(次中音号)。两者音域完全相同,唯一的区别在于音色。两者共同的音色特点是朴实大方、悠扬舒缓。但相比次中音号,悠风号的声音更柔和浑厚,极少大起大落,含蓄而有深度。较为经典的作品有我国军乐作品的代表作《欢迎进行曲》《欢送进行曲》《团结友谊进行曲》《运动员进行曲》等。这些乐曲的三声中部都是由上低音号这件乐器担当主角,乐曲每到这里,总有一种奔流跌宕的河流进入了平稳的流动之感,带给人们平静、安逸的感觉。

<p style="text-align:center">图2-1-13　上低音号</p>

(五)长号

长号又可细分为次中音长号、中音长号和低音长号三种,常用于乐团中,都是非移调乐器。

图 2-1-14　长号组乐器

次中音长号在现代交响乐团与管乐团中是最常用的,与低音长号一样使用低音谱号记谱,为避免在五线谱上的加线造成演奏者的不便,转而使用次中音谱号记谱。次中音长号的记谱音域为大字组的 E 到小字 1 组的 ♭b¹,通过伸缩把位来更改自己的基音。它的音色圆润,低音区音色较暗、音量较弱,中音区稳定而有力,高音区的音色非常具有穿透力。

次中音长号有七个伸缩管把位,每个把位有其自己的基音:

图 2-1-15　长号伸缩管的把位

表 2-1-2　长号伸缩管把位与对应音高降低度数

长号伸缩管把位	音高降低度数
第一把位	不降低
第二把位	小二度（半音）
第三把位	大二度（全音）
第四把位	小三度
第五把位	大三度
第六把位	纯四度
第七把位	增四度
注：每增加一个把位,便降低半音。	

音域：

①为低音区，②为中音区，③为高音区。

谱 2-1-17　长号音域

（六）大号

大号是管乐团中音域最低的铜管乐器，这种乐器有降 E 调、降 B 调、C 调和 F 调四种。由于大号的体型较大，为了演奏者方便演奏，通常使用背带将大号抱在胸前演奏。

大号的低音区深沉而厚重威严，中音区坚定且有力，高音区力量稍弱但有足够的张力。大号一般采用低音谱号，通常不使用移调记谱，音域为大字一组的 D_1 到小字一组的 f^1。

图 2-1-15　大号

音域：　　　　　　　　　　音区特点：

谱 2-1-18　大号音域和音区特点

三、打击乐器

打击乐可按照有无固定音高分为两大类,即有固定音高的乐器和无固定音高的乐器,这两大类又可以按照发音方式各自分为四个小类:体鸣乐器、膜鸣乐器、弦鸣乐器和气鸣乐器。

(一)打击乐记谱

有固定音高的打击乐器和无固定音高的打击乐器的记谱是完全不一样的。有固定音高的打击乐器记谱使用典型的五线谱记谱,或者像键盘一样使用大谱表。

谱2-1-19 《罗萨洛第一协奏曲》第四乐章 A 段节选 作曲:奈伊·罗萨洛

无固定音高的打击乐器的记谱在各个乐谱中存在差异,但都可以总结为以下两种方式:
在五线谱表上,使用线或间,但不会两者同时使用。

谱2-1-20 五线谱表上的打击乐记谱

使用一线谱表:

谱2-1-21 一线谱表上的打击乐记谱

（二）打击乐器的槌

打击乐器一般使用音槌、锣槌、鼓槌（鼓键）来击打乐器。音槌包括硬音槌（声音尖锐明亮，爆发力强）、软音槌（声音柔和，适合抒情乐段）、中性音槌以及金属音槌（敲击钢片琴等乐器）。硬音槌常用于键盘乐器（马林巴、钢片琴、颤音琴等）。

锣槌用于敲击大锣等锣类乐器及其他乐器；鼓槌（鼓键）用于敲击所有的鼓类乐器。

除了以上三种主要的槌，还有敲击一些特色乐器所使用的槌，如敲击三角铁和音树所用的音棒等。

（三）有确定音高的乐器

1. 体鸣乐器

体鸣乐器是通过乐器通体或部分震动而发声的，通体震动乐器如三角铁、镲等；部分震动乐器如马林巴、颤音琴、管钟等（通过每一个琴键、音管部分震动来发声）。使体鸣乐器发声的方法有很多，如运用敲击（马林巴、三角铁）、刮奏（镲）、摇晃（沙锤）等技术。

（1）木琴

木琴的音色尖锐，明亮清脆，音响不持续，类似断奏和跳奏。因此在演奏快速跑动和单音轮奏时效果最佳。在需要持续音响效果时一般使用两个音槌轮奏。

图 2-1-16　木琴

木琴演奏的声部是在高音谱表上单独记谱的。一般来说，它的实际音高比记谱高一个八度。木琴的型号是按照音域划分的，主要有以下三种类型，最常用的是谱 2-1-22 中的②谱例。

谱 2-1-22　木琴音域

（2）马林巴琴

图 2-1-17　马林巴琴

马林巴琴是木琴的直系后裔,它们样貌相似,但尺寸较为多样,根据音域可分为四组、四组半、五组、五组半马林巴。马林巴琴的记谱音高与实际音高完全一致,音域与木琴一样都是四个八度,但实际音高比木琴低一个八度。

谱 2-1-23　马林巴琴音域

马林巴琴音槌的材质最好是选择用毛毡制成的软质音槌,演奏者每只手各执 1-2 只音槌演奏,马林巴琴的音色相较于木琴比较厚重,共鸣强,更加圆润,有空间感,像放大的水滴声,清澈沁凉。

（3）颤音琴

颤音琴由美国人发明,为发出颤音的效果,制作者在它的共鸣管上方安装了电动风扇。当需要颤音效果时,打开电机,风扇便能转动;如不需要时,关上电机即可。另外,其下方有一个如同钢琴踏板的装置,类似于钢琴起到延音和消音的效果。

图 2-1-18　颤音琴

第一遍,打开电机(中速)
第二遍,关闭电机

谱 2-1-24　颤音琴使用乐谱

（4）钟琴

钟琴是一个移调乐器,实际音高比记谱音高高两个八度,是唯一能够使用铜制音槌的乐器,其音色像铃铛一样清脆明亮,极具穿透力。

图 2-1-19　钟琴

音域:

谱 2-1-25　钟琴音域

（5）管钟

管钟由一系列表层镀铬且长度不一的铜管组成,按照半音顺序排列悬挂在一个木质或者金属架子上。其实际音高与记谱一致,音色与教堂的钟声类似。另外它还有一只延音踏板,演奏者通常使用右脚控制。

音域：

谱 2-1-26　管钟音域

图 2-1-20　管钟

谱 2-1-27　管钟使用乐谱

2. 膜鸣乐器

膜鸣乐器是通过使一张在乐器表面紧紧拉伸的薄膜震动而发声的,这层薄膜固定在一个共鸣体的外壳或筒状物体之上。其中共鸣器可以有一端敞开,如铃鼓、邦戈鼓等,也可完全封闭,如定音鼓。有些膜鸣乐器,比如大鼓、中鼓、小军鼓,通常都有两张鼓膜。一侧被敲击时,另外一侧通过乐器本身共鸣发音。膜鸣乐器的发音大多是通过用手敲击或者使用某种敲打的工具来完成。

（1）定音鼓

定音鼓有五种大小不一的尺寸,其音域也各不相同,演奏者可通过踏板来调节定音鼓的音高。

音域：

谱 2-1-28　定音鼓音域

在使用定音鼓演奏时，演奏者的击鼓点一般位于鼓面边缘的位置(约一手掌宽位置)。如果想要达到非常动听的弱音效果，演奏者可以选择离鼓面边缘更近一点的位置。此时如果敲击鼓面正中央，则会产生闷重的声音导致音高混淆。此外，演奏者若想减弱声音和去除余音，可以在鼓面的一部分或者整个鼓面上加盖止音垫，或是用手按压住鼓面以此达到止音效果。

图 2-1-21　定音鼓

谱 2-1-29　定音鼓使用乐谱

定音鼓在某些乐段中需要快速地转变音高，需要在乐谱中写明要转换的音高。

谱 2-1-30

（2）可转通通鼓

可转通通鼓使用的鼓键以及演奏技法和定音鼓完全一致，但其定音是通过旋转鼓头来定音的。因其音色干净清晰，很大程度上拓展了定音鼓潜在的音域。

如果可转通通鼓单独记谱,通常使用普通记谱法;如果定音鼓和可转通通鼓一起记谱的话,可转通通鼓需要使用⊗、⊗、⤬、♪这四种符头来标记,以便演奏者区分。

可转通通鼓和定音鼓一样,都有尺寸大小之分,不同的型号,音域也有所差别。不同的是,通通鼓分为三个尺寸。

谱 2-1-31　可转通通鼓音域

3. 弦鸣乐器

弦鸣乐器是通过弦的振动发声的。所有的弦鸣乐器都是可以定音的乐器。在打击乐器组中,弦鸣乐器包括钦巴龙琴、竖琴以及钢琴等。

图 2-1-22　竖琴

4. 气鸣乐器

气鸣乐器通过在封闭物体内的气流柱振动而发声。木管乐器和铜管乐器都是气鸣乐器。在打击乐器组中,管风琴、簧风琴等都是气鸣乐器并且具有固定音高。

图 2-1-23　管风琴

（四）无确定音高的乐器

1. 体鸣乐器

根据材质的不同,无确定音高的体鸣乐器又分为金属类和木类,金属类常见的有钹、镲、锣等;木类常见的有木鱼、沙槌等。

（1）钹

钹是一种古老乐器,其形状是一个凹面的金属圆盘。钹有庞大的家族,包括双面钹、吊钹、脚踏钹等。其中钹的尺寸有:10–14英寸、15–18英寸、19–24英寸等。

不同的钹会使用不同的符号进行标注,其中一对钹的符号是 ‖;吊钹的符号是 ─ 或 ⌒;脚踏钹的符号是 ≑ 。

图 2–1–24　钹

（2）双面钹

双面钹的演奏方式主要有两种:其一是高举过演奏者的头顶使两面钹相互撞击。若需要止音,可将双面钹按压到胸前抑制其振动。其二是用一面钹刮响另一面钹,发出嘶嘶的响声。

图 2–1–25　双面钹

（3）吊钹

演奏者可使用木质鼓键敲击钹面产生清晰的强音,也可以用马林巴琴的毛毡音槌或者刷子制造弱音效果和滚奏效果。

图 2-1-26　吊钹

（4）脚踏钹

脚踏钹通过使用脚踏板的上下运动促使钹相互撞击而发声,其音色是一种干燥、不持续的点击声。它也可以通过使用小军鼓的鼓槌敲击钹而发声,声音清脆、颗粒感强。

图 2-1-27　脚踏钹

除了以上几种,还有嘶嘶钹、中国钹、指钹等钹类打击乐器。

（5）三角铁

三角铁是由一根金属杆弯成的三角形乐器,它有很多种型号。最基本的三种型号分别是 6英寸、8英寸、10英寸。尺寸越小,音高越高。三角铁的音色像水晶一样纯净飘逸。使用一根小

的金属棒敲击演奏,可以单击,也可以滚奏。滚奏和颤音通过敲击三角铁一个角的两条边来实现,弱音的效果通常比强音更好。

其他的金属类无固定音高乐器还包括大锣、乐砧、牛铃、风铃、撬铃、音树、闸鼓等等。

图 2-1-28 大锣

图 2-1-29 三角铁

图 2-1-30 风铃

（6）沙槌

沙槌是一种起源于拉丁美洲的乐器,通常成对使用。其外壳为葫芦或木头、塑料制成的罐状器物,里面装着卵石或者沙子,可通过摇晃及旋转发声。

图 2-1-31 沙槌

（7）木鱼

木鱼是起源于亚洲的一种按照音高次序排列的盒梆。

图 2-1-32　木鱼

其他的木类乐器还有响板、响棒、砂纸块、拍颤器、刮响器、摇响器等。

图 2-1-33　响板

2.膜鸣乐器

（1）小军鼓

小军鼓有两个鼓面,顶部(上鼓面)称为击鼓面,底部有响弦(用猫肠线、电线或尼龙等材料制成),称为弦鼓面。弦鼓面上有一个开关,当松开开关,其发音音色就像通通鼓一样;如果拧紧,小军鼓就会发出明快、清脆的鼓声,适合演奏清晰、简明、快速的节奏。

图 2-1-34　小军鼓

小军鼓常用的鼓槌是木质鼓槌。小军鼓基本演奏方式为双音连击、三音连击、四音轮奏和滚奏。在乐谱中，双音连击标注为♪♩，三音连击标注为♫♩，四音轮奏标注为♫♩，滚奏标注为♩ 或 ♪ ♪♩。

当需要减弱小军鼓的音量时，演奏者可以在鼓面放上一块布，减弱乐器的发音，这种效果的注明叫"蒙上鼓面"（cover head）。

（2）邦戈鼓

邦戈鼓是一种单鼓面的鼓，起源于拉丁美洲，其音高可调节，通常成对出现。两面鼓的音高差距为纯四度或纯五度。邦戈鼓传统的演奏方式是将它夹在两膝中间，用双手敲击演奏。除此之外也可以将它们架起来，用双手演奏或者用小军鼓的鼓键或者各种音槌敲击发音。

图 2-1-35　邦戈鼓

此外还有通通、大鼓、铃鼓、康加鼓、摩擦鼓、弦鼓等多种膜鸣乐器。

图 2-1-36　康加鼓　　　　图 2-1-37　铃鼓

3. 气鸣乐器

无固定音高的气鸣乐器包括汽笛、汽车喇叭、风声器等。许多 20 世纪作曲家使用汽笛来描绘现实主义场景。

第二节 管乐基本演奏法及移调

一、嘴 型

（一）铜管乐器

演奏铜管乐器时，上下两片嘴唇周围的肌肉往里收缩，使嘴唇接近紧闭状态，两唇中间留出一个集中的、较小的出气口。演奏时，演奏者需要保持在唇周肌肉紧绷、唇部肌肉相对放松的情况下，继而将下巴向下方拉伸。演奏时要确保唇部密封号嘴，防止漏气，不能鼓起腮部。

图 2-2-1 演奏时嘴唇与号嘴位置关系

铜管号嘴的号嘴杯状部位越临近管部出音口的位置，铜管的声音则越嘹亮。

（二）双簧乐器

图 2-2-2 双簧管演奏

演奏双簧类乐器时,下牙被下嘴唇包住,抵在哨片背部,上牙被上嘴唇保住则抵在哨面正面。两片嘴唇紧闭,唇周肌肉紧绷,下巴向下方拉伸,两唇夹紧哨片。

(三)单簧乐器

图 2-2-3　单簧管演奏

演奏单簧类乐器时,下唇包住下牙将笛头放入嘴内,上牙微微抵在笛头上方,双唇收拢,唇部周围肌肉收紧,上下牙共同向笛头微微施加压力。下巴向下拉伸使其从侧面看起来平整,同时腮部不能鼓起。

(四)气簧乐器

演奏气簧类乐器时,上唇微微贴住上门牙但不要用力。下唇是很有讲究的,下颚略为后缩,使吹出的气流冲向吹奏口,避免平吹引起声音发虚。在做到正确保持演奏嘴型后,尽可能地放松。

二、发音原理

管乐器中无论铜管或木管均需要运用气息使哨片、嘴唇震动让乐器发音,或让气息形成气柱在乐器内形成共鸣使乐器发音。

(一)铜管乐器

铜管乐器通过演奏者嘴唇震动发音,声音从号嘴传入乐器,将嘴唇震动的声音放大。所以嘴

唇的紧张程度以及号嘴的尺寸大小均会影响演奏时乐器的音色,吹奏低音时放松嘴唇,而在高音区时则绷紧嘴唇。

(二)双簧乐器

双簧乐器和单簧乐器发音原理相似,是由演奏者呼出气息致使簧片震动,通过乐器将声音放大。区别在于单簧乐器为单片簧片,双簧乐器为双层簧片,气流从双层簧片之间通过。所以演奏时哨片的干湿程度、整齐程度以及尺寸都直接影响到乐器在演奏时的音色。

(三)单簧乐器

单簧乐器是由演奏者呼出气息致使簧片震动,通过乐器将声音放大。所以演奏时哨片的干湿程度、整齐程度以及尺寸都直接影响到乐器在演奏时的音色。

(四)气簧乐器

气簧乐器是由演奏者呼出的气息作为载体。气息以稳定的速度吹入管内产生连续性的正负压力变化激发气簧而发出声音。和我国传统的竹笛发音原理相同,属于边棱音发音方式,所以演奏时的嘴型以及气息进入气簧乐器的角度将会直接影响音色。

三、基础演奏法

管乐同弦乐一样通过复杂的演奏法来完成谱面标记以达到作曲家的创作意图,使得音乐更加贴合作曲家想要描绘的音乐形象。

(一)管乐基础演奏法

1.连音

连音在实际演奏时难度较吐音相比更大。许多国际级演奏家在讲座上都提及过连音的难度之大。

连音的演奏需保证一口气演奏完连线内的音符,通过控制乐器按键、演奏的气息速度和气息量,加以腹部的发力配合完成演奏。

谱 2-2-1 《幸福的格物》第 14-20 小节

连音的演奏需要演奏者对于音高有十分准确的预判,尤其是在跨度较大的音程中,若无法完成连线内容可改为软吐音演奏。

2. 吐音

吐音是管乐演奏中十分重要的技能,它包含了谱面标记的大部分演奏法。

（1）吐音的四种形式

① 单吐

单吐最重要的作用为音头的发音,用舌头发出"tu"的音节,舌尖快速离开上颚发出一个音节来完成一个单吐音。谱面无连线标记处均采用吐音演奏法。发音的气息速度越快吐音越干脆,音头越明显;相反,发音气息速度越慢吐音越温和,音头越不明显。这种吐音温和、音头不明显的音节被称作软吐音。软吐音可在技术无法达到连音演奏要求时适当替代连音演奏法,或谱面有如下演奏法标记时采用软吐音。

谱 2-2-2 软吐音

② 双吐

双吐是在快速段落用单吐无法完成谱面以两个音符为组合的节奏时所采用的演奏技巧。一般在谱面速度为每分钟 140 拍左右时来完成十六分音符的吐音。双吐音是依靠舌头的舌尖和舌根交替工作,以连续发出类似"ti-ke"或"tu-ku"等音节完成的。单簧、双簧类乐器双吐技巧难度较高。

③ 三吐

三吐音一般在谱面快速的前八后十六、前十六后八、三连音等以三个音符为组合节奏的段落,其本质为一个单吐加一个双吐。在速度方面参考双吐,三吐需要运用舌头连续发出类似"ti-ti-ke""ti-ke-ti"或"tu-tu-ke""tu-ku-tu"等音节来完成。同样,单簧、双簧类乐器三吐技巧难度较高。

④ 震音（花舌）

震音也称作花舌,是管乐演奏中较为特殊的技巧。通过较为快速的气息推动口腔中舌头上下摆动来达到震音（花舌）的演奏技巧。木管乐器受限于发音方式,震音难度较高,铜管声部中小

号因为号嘴直径小且号嘴杯状部位浅,使得小号在使用该技巧时难度同样偏高。

（2）吐音的五种基本演奏法

① 顿音记号"▾",表示演奏音符实际时值的$\frac{1}{4}$,演奏时发音的气息速度要快,突出音头与急促感。

② 跳音记号"·",表示演奏音符实际时值的$\frac{1}{2}$,突出音符的弹性质感。

③ 连跳音记号"⌣⋯",也称长跳音,表示演奏音符实际时值的$\frac{3}{4}$。

④ 保持音记号"–",表示演奏音符要尽可能饱满。

⑤ 重音记号">",发音时气息速度要快,突出音头的同时弱化音尾。

（二）打击乐基础演奏法

1. 单跳

单跳是打击乐中最重要也是运用最为广泛的演奏技巧,无论是膜鸣乐器、体鸣乐器还是有固定音高的乐器以及无固定音高的乐器都会用到单跳的敲击技术。单跳需要演奏者正确握槌,手腕放松,稍微发力使左右鼓槌依次连续落在鼓面之上自由弹起后控制弹跳高度。练习谱例如下:

谱2-2-3　单跳练习

2. 双跳

双跳主要运用于小军鼓演奏,当在一些快速段落单跳无法满足谱面节奏要求时就会运用到双跳技巧。方法和单跳类似,区别在于单跳为双手交替各击打一次,双跳则双手交替各击打两次。练习谱例如下:

谱2-2-4　双跳练习

3. 滚奏

滚奏是打击乐中最重要的技巧之一,笼统来讲是打击乐表现长音的手段之一。从广义上来讲,当谱面标记"震音"或"*tr*"时都可以理解为滚奏;从狭义上来讲,只有"*tr*"为滚奏,当谱面同时出现震音记号和 *tr* 时需加以区分。现代诸多音乐关于打击乐的滚奏记谱通常记为高密度的震音。区别在于震音有具体数量,而 *tr* 则是没有具体数量的。对于不同乐器而言,除小军鼓外均采用单跳的技巧滚奏,小军鼓则可以采用双跳的技巧来演奏滚奏。与此同时,小军鼓亦可以采用"自然跳"的演奏技巧来演奏滚奏,所谓"自然跳"并不是基础的演奏技巧,而是用于演奏滚奏。"自然跳"是左右手控制鼓槌交替击打鼓皮,但异于"单跳""双跳"技巧的是,对于左右手击打鼓皮的次数不做规定,而是需要演奏者调整左右手单次落槌频率,并依靠鼓面多次反弹,以达到连续演奏长音的目的。

谱 2-2-5　滚奏练习

四、移　调

管乐器本身调性繁多,如有 C 调的长笛、双簧管;降 B 调的上低音号、单簧管等。乐谱也是以乐器本身调性为根本来记谱,这就会让一些非 C 调的乐器谱面音高不等于实际音高。如:降 B 调单簧管,表示降 B 调单簧管在吹奏 C 音时实际音高为下方大二度的降 B,谱面音高比实际音高要低一个大二度,因此降 B 调单簧管在记谱时应在实际音高的基础上提高一个大二度。

谱 2-2-6　记谱音高和实际音高

上面的谱例中,降 B 调单簧管的吹奏音高比实际音高(C 调)低一个大二度,若想让降 B 调单簧管吹出降 D 音,要高大二度记谱,因此记谱音为降 E,以此类推。但移调同时也要注意乐器是向上移调还是向下移调(视乐器的实际演奏音高而定),如短笛实际音高是记谱音高高八度,中音长笛实际音高是记谱低五度。

下面的表格详细罗列了木管乐器和铜管乐器的移调方向和度数,供读者参考。

表 2-2-1　管乐器的移调方向和度数

移调方向	乐器组	移调乐器	实际发音
向上	木管乐器	短笛 降 E 调超高音萨克斯管 降 E 调单簧管 D 调单簧管	上移纯八度 上移小三度 上移小三度 上移大二度
	铜管乐器	降 E 调小号 D 调小号	上移小三度 上移大二度
向下	木管乐器	降 B 调单簧管 A 调单簧管 降 E 调中音单簧管 降 B 调低音单簧管 降 B 调倍低音单簧管 降 B 调高音萨克斯管 降 E 调中音萨克斯管 降 B 调次中音萨克斯管 降 E 调上低音萨克斯管	下移大二度 下移小三度 下移大六度 下移大九度 下移十六度 下移大二度 下移大六度 下移大九度 下移大十三度
向下	木管乐器	降 B 调低音萨克斯管 G 调中音长笛 F 调英国管 F 调巴赛管 低音大管	下移十六度 下移纯四度 下移纯五度 下移纯八度
	铜管乐器	降 B 调短号 B 调小号 降 B 调小号 A 调小号 A 调圆号 降 A 调圆号 G 调圆号 F 调圆号 E 调圆号 降 E 调圆号 D 调圆号 C 调圆号 降 B 次中音大号 F 调大号 降 E 次中音大号 双降 B 大号	下移大二度 下移小二度 下移大二度 下移小三度 下移小三度 下移大三度 下移纯四度 下移纯五度 下移小六度 下移大六度 下移小七度 下移纯八度 下移大二度 下移纯五度 下移大六度 下移大九度

第三章

管乐合奏音响分析

第一节 管乐团合奏音响

管乐合奏音色与音响,是管乐合奏作品演绎过程中受指挥及团员主观意识支配较深的部分,通过乐器在各种合奏织体中音色比例的调整,来体现出丰富的、各异的合奏色彩及氛围。就像画家通过调配各类颜色,再经过整合、调整比例等,制作出令人惊艳的色彩一样,都是一项复杂且考验创造力的工作。管乐合奏的音色与音响涉及作曲技术理论中和声、复调及配器的专业理论知识。本章将分别从作曲家配器与指挥诠释的角度,来赏析、探讨管乐合奏中音色与音响的奥秘。

在乐曲创作过程中,多数作曲家最先以钢琴缩谱的方式建构乐曲的“框架”,包括主题、旋律、和声、复调及曲式结构等。第二步再选择恰当的乐器来演奏各个声部。配器过程是作曲家的想象力、个性与个人喜好的结合。指挥家则在此基础之上进行二度创作,在自身主观意识的支配下指挥乐队将实际音响呈现出来。音乐作品虽然是承载作曲家意识的书面文本,但并不能完全将脑海中的音乐直接传达给指挥。因此经常出现一种情况,当一个管乐团首演某位作曲家的作品时,作曲家听完后会感觉和自己的预估有偏差,这可能就是因为指挥在演绎作品时对作品的理解包括对音色的处理,和作曲家本人有着不同的构思。音色与音响设计就像绘画,当画家将多种颜色调和在一起,总会考虑哪种颜色应该多些或少些、应该选用何种比例、亮度和暗度的关系又该如何等,这不仅考验作画者的绘画能力,还考验作画者的预想力与想象力,即作画者在脑海中对最终颜色效果的构建。任何创造力的实现都是在预先想象到的基础上发展的,若脑海中没有概念,那么创作过程便有如盲人摸象,全凭运气。因此作为指挥,对作品的理解以及整体的把握是十分必要的,这有赖于管乐团排练经验及平时对总谱的大量阅读与钻研。

在作曲理论中和声理论、复调理论、乐器性能和配器理论是至关重要的。作曲家在创作和配器过程中需要考虑乐团中每件乐器的性能与演奏特点,比如乐器的音色、音域及音量,在各个音区的音色质感与限制,与其他乐器合奏的音响特点,等等。同样,对于指挥来说,这项工作也是必不可少的,指挥必须在掌握作曲理论后才能够着手制定排练计划,因为只有严谨对待这些理论知识,才能更好地达到理论与实践完美结合,理解作曲家配器安排背后的意义。有人将指挥简单地理解为“只需要将谱面上写出来的内容转化为实际演奏效果即可”,但这种想法过于短视。指挥只有在不断了解、学习、掌握理论知识的前提下,不断发掘、诠释乐曲深层巧妙设计以及音

乐内涵,才能够带领管乐团的团员们享受音乐,进而感染观众。因此,指挥的角色不是音乐的搬运工,而是音乐的二次创作者。

一、管乐合奏声音比例

(一)管乐合奏音响的构建

　　管乐团是一类由吹管乐器担任主要演奏乐器的乐团。相比键盘乐器、弦乐器靠击弦或擦弦发声,吹管乐器是由演奏者向管内吐气而发声的。由于气息具有不稳定性和流动性,因此在演奏的过程中,音色和音量会持续产生细微的变化。管乐团发音与合唱团有相似之处,都是依靠气息发声,但是相比合唱团较为单一的人声,多种乐器的管乐合奏音色则更为丰富,所带来的音乐更加具有张力,这为作曲家和指挥家创造了更丰富的音乐选择。

　　管乐团中乐器种类齐全,音域及音色衔接流畅自然。总体来说,音域越低,音色越低沉厚重,共鸣越强;音域越高,音色越尖锐,共鸣越弱。高音乐器音色灵动清晰,如长笛、双簧管、单簧管、小号等;中低音乐器音色厚重低沉,如长号、大号、次中音号、低音单簧管等,如此丰富多样的音色给了作曲家极大的发挥空间。

　　曾有人在总结音乐美的本质是什么时说道:巴赫的复调音乐之所以能够传颂万世直到如今都无法被超越,是由于他的复调音乐之严谨,并在严谨之中不乏音乐的艺术性,让他的作品在理性方面准确无误,在感性方面至善至美且灵动活泼。其实质在于巴赫在他的作品中构筑了建筑般复杂精巧的音乐结构。他将旋律、和声和复调以一种全局思维和逻辑思维串联起来构建出宏伟的音乐殿堂,听众的感官享受可以得到最大的满足。因此巴赫本人也被称作音乐家中的数学家。

　　管乐合奏的音色和音响若能尽力追求建筑艺术美的原则,便能够像悉尼歌剧院、北京故宫这类复杂精美的建筑一样,带给听众更深层的美感。这区别于一般的旋律好听、和声优美等浅层感受,而是集故事性、逻辑性与架构性于一体的综合艺术品。

图 3-1-1　卢浮宫

图 3-1-2　故宫

　　美国现代建筑学家托伯特·哈姆林（T. Hamlin）提出了现代建筑技术美的十大法则，即：统一、均衡、比例、尺度、韵律、布局中的序列、规则的和不规则的序列设计、性格、风格、色彩等。这启示我们：美的建筑是统一、均衡、有比例的。好的声音亦是如此，高质量的合奏音色与音响体现在声部的叠置和架构上的统一、均衡和比例。

　　首先，最基本也最重要的原则是音质和音色的统一。音质指声音的质量，好的音质依靠制作精良的乐器、演奏者良好的气息支撑、正确的演奏姿势和嘴型、正确的演奏技巧等方面来实现。合格的合奏音响中要求每件乐器都应当发出高质量的声音：发音清晰、音色圆润不发干发扁、震动充分有共鸣等。良好的音质分为主观与客观两个方面，客观评价主要依靠科学仪器对声音的音高、音量及音色作出判断；主观评价是对立体感、定位感、空间感、层次感以及厚度感五个方面作出评价。在良好的音质基础上，音色的统一是进一步的要求。以萨克斯管音色为例，较受演奏者认可的音色有英国式宽而松的声音、德国式饱满而黯淡的声音和法国式清晰明亮的声

音等。尽管每个演奏者在学习各类乐器演奏时也许会接触到不同的音色训练,形成偏向不同音色的审美,但在管乐团中,团员们必须统一同一乐器的音色,否则音乐就像东拼西凑的布料,纵然布料本身质量再好,整块布依旧是凌乱无序的。

合奏音响美的第二个原则是均衡。在音色问题上,均衡有两个层面的要求:

第一,各声部内音量分配要均衡。例如圆号声部的四名演奏者在演奏时要使用同等力度,不应出现力度参差不齐以及其他的不均衡情况(指挥需要或作品需要除外)。当四位演奏者以同等适中的力度演奏后,指挥即可在此方面作出相应调整。

第二,纵向的和声与旋律高低音音量比例要均衡。这也是作曲家或配器者在作曲时需要考虑的内容。交响管乐团对于人数也有着较为具体的规定,1 支短笛、2 支长笛、2 支双簧管、1 支英国管、2 支大管、1 支高音单簧管、7-8 支(分 3 个声部)单簧管、1 支中音单簧管、1 支低音单簧管、2 支中音萨克斯管、1 支次中音萨克斯管、1 支上低音萨克斯管、5 支小号、4 支圆号、2 支长号、1 支低音长号、2 支上低音号、2 支大号、1-2 把低音提琴等,总人数在 55 人左右。这样的乐团人数编制会使乐团整体音响处于一个相对平衡的状态,但中小学生管乐团可根据人数比例及自身特点酌情增减。

音色既然需要做到纵向的均衡,那就不得不提到比例的问题,正如均衡器,其作用是通过对各种不同频率的电信号的调节来补偿扬声器和声场的缺陷,补偿和修饰各种声源,其目的之一便是调整音色。在管乐团中,指挥便如均衡器一般,需要根据自己对作品的理解来调配每个声部的力度和音色。例如,每个三和弦的根音、三音和五音分别由若干乐器的若干声部来演奏,这时,不同乐器的音量应以何种力度来演奏,在根音、三音、五音上应当如何分配各音演奏力度的比例,从而达到最佳或理想的音响效果,这些都是指挥需要考虑的问题。

(二)合奏中各类乐器的音色分析

要分析各管乐器在合奏中的音色与音响效果,首先要探究作曲家的思维,探究作曲家使用某种乐器、演奏某个音域、和声安排的意图。要洞悉作曲家的想法,首先要熟悉管乐团中的乐器在不同音区中的声音特点和技术限制。除此以外,还必须了解不同乐器基本演奏法,这对分析不同管乐器的音色和音响很有帮助。例如双簧管演奏者需要运用的气息就比其他管乐演奏者更少,长笛演奏者和高音单簧管演奏者则需要耗费更多的气息,因此换气间隔不宜太长。铜管类乐器如圆号、大号,由于管身太长,从吐气到出声所用时间比木管乐器要长,因此演奏太快而灵巧的乐段是比较有难度的。

1. 长笛与短笛

长笛与短笛在乐团合奏中音色辨识度高,穿透性强。长笛音色明亮清晰,短笛音色薄而尖锐。长笛和短笛凭借其本身的穿透力以及极高的辨识度,能够轻易到达观众的耳中。因此合奏中长

笛经常作为旋律声部的演奏乐器,有时为显示出前后段落之间的对比、加强色彩性,会在前段不用短笛,而后段加入,或在乐团合奏音响较为温和时,长笛作为色彩调节乐器演奏,让乐团合奏声音更加明亮。

提到长笛,其低音区常为合奏增添舒凉清澈之感,中高音区为合奏增添暖调甜美之感,高音区常为合奏增加亮丽色彩。长笛各音区的音色变化丰富,中高音区是长笛最为有表情、优美抒情的音区,也是较容易演奏的。此音区明亮不噪,柔和不昏暗,恰到好处,给合奏增加温馨典雅之感;低音区音量较小,音色缺少亮度,较难控制气息,在合奏中使用较少,独奏时常见用长笛的低音区模仿中国乐器"箫"。由于此音区音色偏冷,又有清澈之感,因此在表现潺潺流水时十分有优势,如捷克作曲家斯美塔那(Smetana)《我的祖国》(Main Fatherland)中第二乐章《沃尔塔瓦河》(Vitava River)的开头便运用两支长笛的低音区表现河水追逐嬉戏的画面;长笛高音区音色尖锐、穿透力强且耗费气息多,适合表达一些类似花腔女高音的段落等,甚至在一些电影配乐中还会用以营造魔幻、充斥尖叫、诡异的氛围等。

其次,长笛是无哨片乐器,按键虽演奏灵活、换音便捷,但却是木管乐器中最耗气息的。因此指挥在排练时,应考虑长笛声部气息问题,在必要时可灵活掌握换气位置。

谱 3-1-1 《蓝色山脉》第 1-7 小节

《蓝色山脉》谱 3–1–1 中,1–4 小节主旋律都由降 B 调单簧管演奏,萨克斯管声部作为伴奏声部,二者均属单簧类乐器,合奏时音色柔软中空、色调中性偏冷。第 4 小节进入的圆号声部为此前中性偏冷的音色增加了温暖的色彩。此时需要提示单簧管和萨克斯管第 4 小节三拍的长音不要过响,这个音区的圆号声音会和单簧管重叠不易听清。在第 5 小节加入长笛声部,合奏色彩效果便立刻变得明亮温暖,声音飘浮在单簧管的整个音层之上,就像照射在海上一束温暖的光线。此时长笛只需要用正常音量演奏,在这个音区自然就会凌驾于黑管和萨克斯管的音色之上,以达到作曲家想要的音响色彩效果。

2. 单簧管

单簧管音色柔和,较易统一,所以在管乐团中,单簧管经常担当旋律声部。单簧管高音偏尖锐,可以和长笛搭配演奏且不会损失长笛的音色特点,在一些简单的作品中经常和长笛演奏同样的旋律。中音区的单簧管音色饱满,无论和萨克斯管或是圆号搭配都十分平衡。低音区的单簧管音色偏低沉。单簧管在管乐合奏中人数相对较多。在常规的管乐团中单簧管被分为 3 个声部,担任旋律声部时可以在自己声部内演奏平行旋律,担任伴奏声部时可以演奏长音的和声。单簧管音色融合性较强,对整体合奏达到润色及中和的效果,可以塑造的音乐形象多种多样。管乐团单簧管声部中除了降 B 调单簧管,中音单簧管、低音单簧管出现的频率也非常高,三件乐器之间的音色过渡自然。中音单簧管、低音单簧管虽音区较低,但音色也十分柔和,经常和次中音号、萨克斯管、大号和低音提琴担任低音声部的演奏,低音单簧管的音色也让低音声部族群的音色丰富许多。

单簧管高音区尖锐且穿透力极强;中高音区清晰明亮,有表现力,但音色个性不强,比较容易被其他乐器音色掩盖;低音区深沉浓厚,音色缺少明亮度。在合奏中,单簧管声部的统一发声能起到融合、柔化其他声部的鲜明个性的作用,从而增强整体的共鸣和协和度。

单簧管在木管乐器中演奏难度相对较小,但由于是有哨片乐器,因此在演奏时不如长笛灵活,在快速连续吐音的音乐片段中会显得有一些吃力,在中小学管乐团中尤为明显。通常情况下,单簧管的旋律不及长笛的旋律速度快、跨度大。

3. 双簧管

双簧管音色具有很高的辨识度,音色较瘦,非常有个性。在管乐团中双簧管独奏段落的机会多。由于其音色个性强、扎实明亮,因此有“管乐团的女高音”之称。这样的音色特点赋予双簧管一种虔诚的性格,在表现朴实的田园风格时恰到好处,在表现异域风情方面也有着独特的优势。

双簧管高音区尖细紧张;中音区忧伤而温暖;低音区音色粗重。双簧管的整体音量较小,在合奏中并不能明显分辨出来。在合奏中单簧管高音区融合度较高,单簧管与双簧管二者搭配可中和双簧管音色中较为个性的一面,改善音色。谱 3–1–2 和 3–1–3 中美籍意大利作曲家约瑟夫·奥利瓦多蒂(Joseph Olivadoti)的《玫瑰狂欢节序曲》便是较佳的配器实例。

　　由于双簧管是双簧乐器，气息量耗费大且难以控制，因此演奏起来不够灵敏。双簧管也被认为是木管乐器中最难演奏的乐器，因此多演奏舒缓的旋律，少有快速段落及大跳等技术难度大的片段穿插其中。

谱 3-1-2 《玫瑰狂欢节序曲》第 50-57 小节

谱 3-1-3　《玫瑰狂欢节序曲》第 58-65 小节

谱 3-1-2 中,《玫瑰狂欢节序曲》50-57 小节主旋律声部为单簧管声部与双簧管声部的合奏,不考虑调性本身带有的音乐情绪,这几件乐器的组合以单簧管为主要音色成分,配以双簧管为辅助,这样的配器既不失合奏音色厚度又增加了不同的色彩,同时还能体现音色的主次分明。这样的配器同样出现于奥地利作曲家弗朗茨·舒伯特《第八交响曲》(《未完成交响曲》)第一乐章,

呈示部的主部主题由双簧管首先呈示,以这样的搭配表现神秘而悠远的环境和气氛。双簧管音色细而实,单独演奏音色较薄,搭配单簧管这类包容性高的乐器,能够获得更加融合的共鸣效果。58小节以后,长笛声部加入,将激情带入了同样的旋律中,合奏音色更加明亮。长笛加入后由于自身音色较为明亮有穿透力,因此需控制音量,以可以听到双簧管为基准。若此段的长笛音量过大则会将双簧管淹没。

4. 大管

大管与双簧管特性类似,属于双簧乐器。大管音色低沉且带有鼻音,其低音区与大提琴低音区音色相似,低沉但共鸣不大;其次其包容性较强,能够为合奏提供低音支持,增强合奏中与其他乐器的共鸣。在面对音色明亮、共鸣强的乐器的强奏时,大管的低音区能够很好地显示其优势,平衡其他乐器的声音;中音区很柔和,圆润,且颤音非常悠扬,具有不急不慢的从容性格,给人舒缓、惬意之感。但在中高音区,其音色和音量都不占优势,因为大管发音位置靠后且音色过于柔和,因此在面对长笛、双簧管这类音色明亮有特点、发音位置靠前的乐器时,其声音会被掩盖。同理,在许多木管五重奏中,大管虽然演奏低音区的断音很有爆发力,但在面对圆号、大号这些音色较为相似且共鸣强的乐器时,其声音也会被掩盖。因此,在合奏中若想突出大管的音色,需要与其合奏的乐器找到音色的平衡点。

大管的音色特点较强,独奏时适合表现诙谐幽默的形象,在我国的乐团作品中还适合表现少数民族的异域风情,如大家熟知的《瑶族舞曲》,快板段落一开始的主题呈示就是由大管声部演奏,十分恰当。但受限于大管乐器本身的特点,大管在快速的段落并不灵活,所以《瑶族舞曲》的独奏片段的难度也是十分之高的。诙谐幽默的音乐形象最具有代表性的就是普罗科菲耶夫(Sprokofiev)创作的《彼得与狼》(Peter and the wolf)当中老爷爷的形象,由大管声部担任,也是惟妙惟肖。

5. 萨克斯管

萨克斯管属于单簧乐器。萨克斯管是木管乐器中音量较大、具有金属感且音色辨识度较高的乐器,特别是在与其他木管乐器演奏时。另外,多个萨克斯管一同吹奏时,由于其兼具金属感和柔和的音色加上音量的成倍增加,使其在演奏旋律时音色同时保持圆润饱满和明亮,因此用萨克斯管作为主旋律或伴奏和声的乐段很常见。与此同时,萨克斯管音色个性较强,与其他乐器融合度并不是很高,比较适合独奏,所以在乐团合奏当中,要尽可能保证萨克斯管的音色不要过于突出。萨克斯管在管乐团中包括了高音萨克斯管(降B调)、中音萨克斯管(降E调)、次中音萨克斯管(降B调)、上低音萨克斯管(降E调)。其中高音萨克斯管在乐团中通常担任独奏乐器;中音萨克斯管和次中音萨克斯管在乐团中最为常见;上低音萨克斯管通常和大号和低音提琴等担任低音声部的演奏。

在合奏当中,萨克斯管经常为辅助的伴奏声部,虽说萨克斯管的音色个性强,但控制得当的话会增加合奏音响的饱满程度。

谱 3-1-4　《蓝色山脉》第 1-7 小节

　　谱 3–1–4 为《蓝色山脉》开头部分,最开始的 4 小节为单簧管和萨克斯管声部演奏,单簧管为旋律声部,此时的萨克斯管应控制音量不要过响,因为此音区的单簧管声音传导距离并不长,过于响的萨克斯管会破坏旋律。萨克斯管为伴奏声部,在单簧管演奏时为旋律提供了很好的和声支撑,在圆号和长笛声部进入前,让单一的旋律变得更加饱满。萨克斯管、单簧管均为单簧类乐器,所以此时的萨克斯管尽可能不要发出"金属质感"的音色,融合度就可以得到保障。除为其他声部伴奏,萨克斯管在乐团中还会经常和长笛、小号、圆号等共同吹奏旋律。在和圆号共同演奏时萨克斯管往往可以让圆号的音色更加饱满,但此时萨克斯管的音量不宜高过圆号。在和小号共同演奏时,由于小号本身的穿透能力很强,所以萨克斯管此时可以中和小号"偏硬"的音色,还可以再增加饱满度的同时加大音量。谱 3–1–5 为《征程》第 101–107 小节,萨克斯管先后和圆号、小号等乐器共同演奏旋律,虽然旋律相似,但依旧可以听出两种完全不同的色彩。

谱 3–1–5 《征程》第 101–107 小节

　　萨克斯管在乐团中还经常担任独奏声部,由于萨克斯管音色具有很强的抒情性,所以经常会演奏抒情段落的独奏声部。例如《草原夜色美》中萨克斯管就担任了非常多的独奏段落,充分地表现了内蒙古民歌的草原风情。

谱 3-1-6 《草原夜色美》第 22-28 小节

71

《唱支山歌给党听》中开篇第一个完整的旋律呈示也是由萨克斯管独奏完成的。

谱 3-1-7 《唱支山歌给党听》第 1-11 小节

6. 小号

　　小号的音色与钢片琴和小鼓等穿透力强的乐器一样,无论与何种乐器合奏其音色都不会被掩盖。小号极为高昂嘹亮,有穿透力的音色再匹配铜管的金属感,既能演奏出如军乐般直率的音色,也能演奏出较为柔和的温暖音色。与小号相比,短号的音色更柔,更温暖。

谱 3-1-8 《征程》第 7-12 小节

谱3-1-8中,从第8小节开始,所有小号声部与次中音萨克斯管演奏主旋律。小号的声音非常有辨识度,与次中音萨克斯管的搭配属于常见搭配形式,用正常力度演奏、以小号音色为主,次中音萨克斯管起到非常好的辅助作用,使得复合音色不单薄。小号的音区偏高,演奏过程中容易出现错误,此时依靠次中音萨克斯管的帮助,可以减少出错误的概率。也正是因为偏高,小号声部的音色逐渐不受控制,次中音萨克斯管此时也可以非常好地圆润小号的音色。

在一些礼仪歌曲中,小号经常和长号演奏旋律部分,此时的小号需要控制音量,使得在和长号的搭配中尖锐的声音减少。配合长号演奏使得组合音色庄重严肃并且丝毫不减穿透力。

7. 圆号

圆号虽属于铜管乐器,却被称作管乐团的天然调和剂。圆号具有包容性、厚实而不低沉的音色,因此它在木管五重奏中也占有一席之地。圆号是管乐团中最难演奏的乐器之一,控制起来较难,对演奏者的口型、气息的稳定性要求极高。圆号演奏者需要非常了解自己的乐器。因此作曲家在给圆号写旋律时,一定是速度较慢、舒缓的乐段,或是快速度乐段中的单音或断奏。圆号多数情况下演奏和弦织体中的音,表现田园般悠闲的场景,在一些激昂的乐曲中偶尔也通过它深沉的力量感描写宏伟壮观的景象,例如上帝或英雄的形象。

谱3-1-9中,在上低音号和次中音号演奏完五个小节的旋律后,圆号演奏的主旋律徐徐奏出。几只圆号一同演奏,柔和浓厚而有共鸣的音色,能够使人想起田园那广阔的天地,唤起人们对简单纯粹的自然生活的向往。

谱 3-1-9 《草原夜色美》第 1-14 小节

8. 长号

长号是管乐器中唯一以拉动滑管方式演奏的乐器,其改变音高的方式通常不是按键式的活塞,而是用右手前后拉动滑管。相对于其他管乐器,长号较难吹奏出圆滑的旋律,因为音符与音符之间常常需要切换把位,在这个过程中产生空隙是在所难免的。但是长号滑管的构造宛如人类的声带,在气流不停上下、音与音交换时,中途必定会经过其中的泛音,因此极其适合演奏半音音阶和独特的滑音。长号最初就是被设计来替代人声、在教堂诗班里支持男声声部的乐器,也被认为是最接近人声的乐器。在吹奏时把位与把位之间会经过泛音列,吹奏者要注意避免滑音的产生。强奏时音色辉煌庄严而饱满,长号声音嘹亮而富有威力;弱奏时其音色温柔委婉,鲜明统一,在乐团中很少能被同化,甚至可以与整个乐团抗衡。长号常演奏雄壮乐曲的中低音声部,在军乐团中是用来演奏威武的中低音旋律的主要乐器。

谱 3–1–10 为《小小、小小花》的快板段落,长号作为主要伴奏声部。

谱 3–1–10 《小小、小小花》第 42–47 小节

第 42 小节处长号、圆号和次中音号伴奏音型一样。第 44 小节处长号的伴奏加入了标志性的滑音,让原本灵活生动的作品更加诙谐。此处的次中音号声部虽和长号一致,但只起到辅助作用,用来圆润长号的音色,在此处依然能够清晰地听到长号声部的标志性滑音。

除此以外,《小小、小小花》第 68 小节,长号也可以演奏点状的伴奏音型,和中音萨克斯管以及小号搭配。此时的小号是主要音色,长号次之,中音萨克斯管起到圆润丰富音色的作用。萨克斯管由于乐器本身的性能特点,吐音不会太灵活,因此此段灵活的吐音主要依靠小号和长号完成。

谱 3-1-11　《小小、小小花》第 66-71 小节

　　长号经常和次中音号演奏同样的旋律,二者音区重合度较高。此时的长号负责较为明亮的音色,次中音号负责较为圆润的音色,二者搭配若需要号角般的旋律则可让长号音量略高于次中音号;同理,若需要圆润抒情般的旋律,也可以让次中音号的音量略高于长号。

　　9.大号

　　大号是管乐团里音区最低的乐器,音色低沉浑厚、共鸣大、威严庄重,高音非常优美。大号经常演奏和弦低音声部的长音或断奏,能与其他乐器较好地融合,但很少演奏旋律,独奏的机会更是少之又少。

谱 3-1-12 《小小、小小花》第 67-71 小节

　　此段为《小小、小小花》第 67-71 小节,大号连续演奏四分音符的低音跳音,为乐团合奏的低音提供强有力的支撑。此处大号演奏时应更多追求音符的弹性而非短促,过于短促的时值会让大号饱满的音色干瘪,而且对乐团整体的支撑能力也会降低。

谱 3-1-13　《草原夜色美》第 1-7 小节

此段为《草原夜色美》开头，大号持续的低音演奏，为整个乐团的根基。此时大号应着重强调演奏人员的气息控制能力，不稳定的气息会让整个段落飘忽不定，对于作品整体影响较大，此处大号演奏者应做到音量、音色、音准均稳定无波动。上述这两种情况也是大号在乐团中最为常见的功能。除此以外，大号也会同其他低音乐器一样演奏旋律。

谱 3-1-14　《降 E 大调第一军乐组曲》第 1-8 小节

此段为英国作曲家古斯塔夫·霍尔斯特所创作的《降 E 大调第一军乐组曲》，最开始由大号、次中音号和低音黑管演奏主题旋律，旋律低回婉转，在大号的衬托下，低音旋律非常动听。此刻大号需要大气息量演奏，不然饱满程度会大大衰弱。

除了抒情片段外，古斯塔夫·霍尔斯特同样在他的《F 大调第二军乐组曲》当中，使用大号等

低音声部演奏了快速的上行音列,并且全部为跳音。这大大丰富了大号声部的演奏趣味。此时
需要大号发音气息速度足够快,否则灵活性和速度都难以达到谱面要求。

谱 3-1-15　《降 E 大调第一军乐组曲》第 1-6 小节

铜管乐器音量通常很大,因此有时候作曲家会标上 *con sord*(使用弱音器),这样既保留了铜
管乐器的音色,又不会使音量过于突出。还有一种弱音器主要用于爵士乐的演奏,它会使乐器产
生一种特殊的音响效果。

第二节　各类合奏织体下作曲家对音色的设计

作曲家在钢琴上创作出乐曲的钢琴缩谱后,就开始为每条旋律与和声配上适合的乐器。乐器的选择不仅在于能够表现出旋律的性格,也在于这段旋律的音高、力度的要求是否在这个乐器的有效音区中能够得到充分表现。针对不同的音乐性格、形象以及旋律音区,乐器的选择将完全不同。

乐器各声部构成的织体不外乎五种结构:同度关系、平行关系、主次关系、和声关系及复调关系。这一节将以近年来在比赛和演出中频繁被演奏的管乐曲为例,从以上五个角度浅析管乐器合奏的音色,分析各类不同的管乐器合奏的音响效果,以及作曲家和配器者在分配乐器和声部中的考量,并总结管乐作品中合奏音色及音响安排的规律。

一、同度关系

同度合奏即让几件乐器演奏一模一样的旋律,无须高八度或低八度。这通常出现在声部内部或是音区及性能相近的乐器之间。同度演奏不仅保证了旋律的纯净,最主要的是扩大了旋律的演奏人数,在一些高潮片段可以让旋律最大程度地得到展示。

谱 3-2-1 《小小、小小花》第 12-17 小节

此段落为《小小、小小花》第 12-17 小节长、短笛乐谱。从第 14 小节开始,长笛为 2 个声部,

演奏了同度旋律。本作品意在描述小学生活泼可爱、有朝气的样子。这里的长笛声部作为伴奏，同度的旋律演奏很好地达到了上述目的。

谱 3-2-2　《唱支山歌给党听》第 42-51 小节

谱 3-2-2 为《唱支山歌给党听》的第 42-51 小节，小号分为了 3 个声部，其中两个声部演奏了同度的旋律。这个旋律主题是快板段落第一次主题呈示，该旋律表达了中国共产党团结带领人民革命打倒敌人的气势。三个声部的小号同时奏响，将整首作品带入高潮。

谱 3-2-3　《征程》第 73-78 小节

谱 3-2-3 为《征程》第 78 小节，这里的低音长号与上低音号演奏同度旋律。低音长号与上低音号音区及性能相近，这里的搭配形式属于常见搭配，二者均用正常力度演奏即可，意在增加该条旋律的演奏人数来平衡乐团合奏的整体音响。

二、平行关系

平行合奏无论在伴奏声部还是旋律声部都十分常见。由于和声和调性的关系，平行八度以及平行三度最为常见，主要体现在声部内部以及演奏相似旋律的声部之间。平行八度演奏主要有以下两种情况，一种是作曲家在配器时为所选择乐器安排了最适合的表现音区，而后因为乐器之间性能的差异自然形成平行八度的旋律，平行八度合奏下力量会增强，声音也会更加立体。第二种情况通常是作曲家在配器时为两段同样的旋律制造变化，为了让第二遍更加激烈，在第二遍时增加高或低八度的平行旋律。

谱 3-2-4 《新少年畅想曲》第 20-27 小节

谱 3-2-4 是《新少年畅想曲》进入快板后第一次出现的主旋律,此旋律具有军乐的特质,集严肃感与俏皮感于一体,作曲家采用长笛、双簧管与单簧管一起合奏。首先,这三种乐器组合演奏的平行八度旋律,在管乐合奏中属于常规搭配。在此搭配中,长笛、双簧管的音色较为突出明显,这时需要利用单簧管的音色作为调和剂平衡长笛和双簧管的音色,使得合奏音响更加平衡融合。从乐器演奏旋律的音区来看,长笛和高音单簧管演奏小字三组的 c^3,其他声部演奏小字二组的 c^2,形成了同度重复与八度重复相结合的效果。因为同音重复会导致乐器损失其特有的声音色彩,若此音乐片段中长笛和中音单簧管、双簧管同度演奏将会失去长笛明亮的音色,并且可传导音量也会大打折扣,从而无法达到作曲家本人对此段音乐形象的构思。此处八度的重复不仅能塑造清晰明亮的声音,还可以增强音乐的力度。此段落 26 小节为之前旋律的重复,故新加入了短笛声部来提高旋律位,使得两遍相似的旋律在色彩上有变化。在作品创作阶段,重复什么以及如何重复,要依作曲家的设计而定,其中有许多影响因素。举例来说,贝多芬经常使用八度重复来提高一个乐段的音量,而莫扎特、门德尔松、德彪西和拉威尔等在他们的旋律中偏爱使用单一的、具有独奏性质的声音;有些作曲家偶尔也使用一些微妙的方式来混合音色,里姆斯基·科萨科夫则喜爱音色的混合以及大量的同音重复的组合。

谱 3-2-5 《新少年畅想曲》第 36-42 小节

　　谱 3-2-5 是进入快板后的第二个旋律,这条旋律比第一主题旋律更活泼跳跃,是第一个旋律的变奏,展现出天真愉悦的心境。这里使用的乐器是短笛、长笛、双簧管和高音单簧管。在乐器的选择上,因为短笛的音域比长笛高八度,音色比长笛锐利明亮很多,因此在上条旋律基础上增加了短笛。在这条旋律中,除了双簧管这种音色较特殊的乐器在低八度演奏,其他的乐器都在小字三组到小字四组之间的音区演奏,音响上只需正常演奏并且严格使用谱面标记演奏法就可以达到音乐要求。此时需注意控制短笛的音量,因为短笛属于高音乐器,穿透能力极强,音量稍微增大就会让其他乐器被覆盖,在听觉上也会觉得刺耳,所以此时的短笛不宜过响。这是一个以平行八度为主,同度为辅的声部结构。虽以高音为重点,但又能在相对平衡音响下保持悦耳的音色。

谱 3-2-6 《新少年畅想曲》第 69-79 小节

谱 3-2-6 为双簧管声部独奏(中音萨克斯管声部为小音符,没有双簧管时可酌情替代)。第
77 小节处旋律为双簧管独奏旋律的重复,但加入了长笛一声部、单簧管一声部、高音黑管声部
演奏平行八度旋律,此时的色彩从单一音色变为复合音色,旋律更加立体,色彩更加丰富,情绪较
之前也有变化。

除最常见的平行八度旋律外,平行三度、平行五度等平行旋律也经常会出现在谱面上。因
为和声的关系,作曲家经常会在声部内部安排平行旋律,使得旋律的效果更加丰富。

谱 3-2-7 《唱支山歌给党听》第 45-49 小节

　　此段为《唱支山歌给党听》第 45 小节。此处的长笛、单簧管、中音萨克斯管声部内都被安排了平行旋律，丰富了旋律的色彩。此时只需要以高音旋律音量为主，下方平行旋律起到支撑辅助作用即可。

　　以下是使用同度重复最频繁也较相配的乐器：英国管，由双簧管、大管、圆号重复；长笛，由单簧管重复；双簧管，由英国管、长笛、圆号来重复；单簧管，由长笛、圆号和小号来重复；大管，由双簧管、英国管、弱奏的长号或大号来重复。[①]

　　在一些中小学生管乐团或业余管乐团中，由于演奏者技术能力与演奏乐器有着诸多不稳定因素，所以在一些独奏片段时经常会因为个人能力的不足，而将独奏改为二人甚至多人演奏。这时演奏的音色及音准就无法保证，作曲家想拥有的独奏音色也会被破坏，在一些特定音区声音甚至会变得模糊。此时可适当尝试让二人甚至多人演奏平行八度的旋律，也许会比同度演奏效果更好。

　　与木管不同的是，虽然铜管的同度合奏也会发生音准的问题（比如圆号演奏者吹奏的声音会失去控制），但铜管乐器的同度和八度合奏能够展示一种强烈的、穿透力很强的音响效果。当圆号演奏者试图同时演奏一段音区较高、力度强的段落时，会出现一种奇怪的现象：少量的音高差异出现了。和声学上对这种干扰性噪音的解释是，圆号的高音会产生很强的气流振动，这就会使另外一个圆号演奏者的嘴唇和他的乐器受到物理上的干扰。由于圆号演奏者坐得很近，他们之间的共鸣太大，以至于圆号演奏者不易控制自己吹奏的音高。这就是为什么当圆号在高音区进行同度演奏时，人们会听到很多刺耳的声响的原因。因此，我们建议在这种段落的配器中，使用第一和第三圆号；或是再使用一支小号，对这两支圆号进行强化；抑或是让演奏者座位的距离间隔 10 英尺，再让他们同度演奏这一乐段，问题就消失了。[②]

　　同度重复有时在某些乐器上会产生不同寻常的效果。由于两个、三个或四个相同的乐器在同时演奏时音准不可能完全准确，结合在一起的声音就会产生许多非谐音的分音，减弱这些乐音上方泛音的清晰度，会削弱声音的力度，使奏出的声音趋于平淡。但如果对立的音色和不同的节奏把两个乐思同时呈现出来，听众就能够轻易地将它们区分开。

① 塞谬尔·阿德勒. 配器法教程（下册）[M]. 金平等，译. 北京：中央音乐学院出版社，2010:595.
② 塞谬尔·阿德勒. 配器法教程（下册）[M]. 金平等，译. 北京：中央音乐学院出版社，2010:374.

三、主次关系

我们将演奏同一旋律或伴奏的各种乐器合奏统称为一个组合,主次关系是指在两个组合中,一个组合处于主要旋律地位,另外一个组合处于伴奏地位,即我们所说的主调音乐。在管乐合奏中,两个组合之间的主次关系出现得非常多,但常表现为铜管乐器组和木管乐器组的主次对比。这里要注意的是,萨克斯管声部经常与铜管声部结合为一组,这是因为萨克斯管虽然归类为木管乐器,但其既能吹奏出木管般柔和抒情的音色,又能吹奏出铜管般洪亮、厚实的。同理,圆号也是如此。圆号经常与木管乐器同为一组,圆号的温和与共鸣能够让木管乐器的声音融合在一起。圆号的音色比萨克斯管更温和浓厚,但两者的作用相似。

管乐合奏中同时出现的声部在构成整体音色时分别承担三个功能。其一是中流砥柱的功能,即形成我们听到的音色的主要部分,构成音响的主要色彩;其二是中和功能,即为使音色听起来更加均衡、统一,不过于倾向某一部分而造成听感上不舒适;其三是润色功能,即增加音色的色彩性、丰富性,如木管乐器中的长笛、短笛就有这样的效果。

铜管乐器组则由声音洪亮的号类乐器组成,每一件乐器在音量上都能独当一面。高音铜管乐器短号和小号音色嘹亮,色彩辉煌且有军乐气势;中音铜管乐器圆号、中音号、次中音号音色更柔和而厚重;低音铜管乐器例如长号、上低音号、大号音色低沉、爆发力强。铜管乐器组的乐器音色个性没有木管乐器这么鲜明,其融合度较高。因此,铜管乐器合奏通常声势浩大,有如千军万马席卷而过、响彻云霄之感。

铜管乐器组与木管乐器组做主次关系的对比有两种情况:木管乐器作主旋律的演奏,铜管乐器作伴奏。一般来说,这样的乐段目的是凸显木管乐器的柔韧甜美的特点,因此铜管乐器作为伴奏时,演奏者会将声音控制得恰到好处。

谱 3-2-8 《玫瑰狂欢节序曲》第 122-129 小节

　　谱 3-2-8 中,木管乐器组演奏主旋律声部,铜管乐器组作为和声伴奏声部。木管乐器在此处的运用是为了表现短暂的甜美回忆及舒缓的心境。作曲家所用织体节奏较为缓和绵长,选用木管组乐器演奏悠扬的旋律,铜管组的圆号、长号和大号作为和声伴奏声部。在选用乐器上避免使用短号、小号这种嘹亮的乐器,既能中和木管乐器的高音,又能提供厚实的和声支持。

谱 3-2-9　《玫瑰狂欢节序曲》第 174-181 小节

　　谱 3-2-9 是一段轻巧、速度较快、情绪活泼的乐段。从第 176 小节开始,木管乐器组(除萨克斯管外)演奏性格活泼的主旋律,铜管乐器中大号、中音号与圆号、长号组成正拍与后半拍的跳跃性伴奏织体,力度变弱,这种交替演奏的织体弱化了铜管乐器的力度,铜管的断奏与木管的连奏形成对比,两者配合无间。这也说明铜管合奏在演奏的力度、强度、辉煌度上虽然更胜一筹,但色彩的鲜明、情绪的多样化不如木管乐器丰富。因为木管灵活性强,在演奏快速段落及节奏变化丰富的段落时具有优势,因此木管是演奏旋律的较优选择。此时需注意大号与中音号在演奏正拍时要严格按照谱面的时值进行,并且音头演奏清晰具有弹性,这样才可以保证圆号与长号的后半拍演奏不受干扰。

谱 3-2-10 《玫瑰狂欢节序曲》第 82-89 小节

如谱 3-2-10 所示,这是一个强奏乐句。中低音铜管声部从第 82 小节开始演奏主旋律,木管声部与圆号声部演奏连续八分音符的伴奏。此处中低音铜管声部的音色辉煌,木管声部伴奏的力度匹配铜管声部中圆号的音色可与主旋律的洪亮厚重相匹配,并提供强有力的和声支持。此时需注意伴奏声部的连续八分音符不可过长过响。

除了两个大乐器组间的对比,铜管类乐器与木管类乐器组中内部乐器间的主次对比也是比较常见的。这种对比的效果随乐器的增减可带来一定的质感、色彩变化。

谱 3-2-11 《第二圆舞曲》第 1-20 小节

谱 3-2-11 中,其主次关系分别由萨克斯管独奏声部与其他乐器的低音部分承担。萨克斯管独奏声部由一位演奏者演奏,伴奏部分为 $\frac{3}{4}$ 拍的华尔兹的舞蹈性律动,由低音单簧管、大号演奏(若音量不能满足要求,可加入上低音萨克斯管声部)每一小节的第一拍,由单簧管主要声部的演奏者及小军鼓演奏者演奏每一小节第二、三拍。

伴奏织体的第二、三拍选择由小军鼓(一位演奏者)及主要单簧管声部演奏,力度都为 **pp**。这里要注意到,小军鼓的穿透性是很强的,即使演奏的是弱力度,也十分容易被听到。而单簧管

的共鸣及穿透性则没那么强,其声音较柔和,因此单簧管一般在管乐团中都是以齐奏的形式出现;由于其声音个性不如长笛及双簧管这么强烈,因此也经常拿来作为和声伴奏背景。单簧管演奏弱力度的伴奏时音量需控制,切不可超过独奏的萨克斯管。搭配小军鼓,可使小军鼓音色柔化。

伴奏织体的第一拍选择大号、低音单簧管和低音提琴。大号与低音黑管在第一拍应尽可能模仿低音提琴拨弦的声音,这样可使这三个声部在演奏第一拍时音头清晰准确并具有弹性。

谱 3-2-12 《第二圆舞曲》第 40-61 小节

　　谱 3-2-13 是《第二圆舞曲》中主旋律的第二次演奏,作曲家选择了更为丰富的配器。由次中音萨克斯管(2 人)、圆号(4 人)及单簧管大部分声部(13 人)演奏主旋律(共 19 人),而由其他所有乐器演奏伴奏声部(低音乐器演奏第一拍,中高音乐器演奏第二、三拍)。这时,所有乐器都已进入演奏,声势浩大。主旋律声部的音色由次中音萨克斯管与单簧管担当主力,圆号起加厚音色以及润色的作用。其中次中音萨克斯管更为低沉,柔和性虽然不及中音萨克斯管,但增加了爆发力和低沉感;单簧管的音色则在中和萨克斯管的爆发力、增加中空感和环绕感上有着重要作用。

　　伴奏声部在演奏第一拍时选用大量有爆发力的低音及打击乐器,第二拍和第三拍的演奏声部则包含了中音乐器及高音乐器的各个声部、各个音区。作曲家认为第一拍主要需要表现音乐韵律,而后两拍要表现节奏感和音乐风格。

四、复调关系

　　复调在管乐曲中的运用千变万化,有两件同类乐器的复调对比,也有铜管组与木管组的复调对比。管乐作品中的复调总能以多变的色彩表达出流动复杂的音乐情绪,推动着的每一条复调旋律在特定乐器的演奏与其他乐器的和声衬托下,总能展现独一无二的个性。

　　复调有模仿复调(卡农)与对比复调两种形式。模仿复调指同样的旋律相隔一段距离(可能是几拍)出现,使一条旋律模仿另一条旋律;对比复调则是两个完全不同的旋律同时进行或相隔几拍相继出现,就像两种不同性格的人在交谈。另外,复调的意义就像同时品尝多道菜肴,不仅各有其味道,而且当它们结合在一起的时候又能产生新鲜的感受;而不像主调音乐,以一道菜肴为主。管乐合奏亦是如此,不同音色且各有特色的乐器结合在一起能够创造出新的音色。因此要给复调旋律配器首先要考虑两种音色分别是什么样的,结合在一起又是何种效果。

　　为表现某种性格或强调一个乐思、主题,通常会对色彩进行选择,在很多情况下作曲家会把某件具有特定色彩的乐器(或是一个固定小组合奏色彩)赋予一段旋律,使这段旋律每次出现就代表特定的角色或形象,也可以简单地代表一个固定乐思或主导动机。在乐团作品中,这样的例子比比皆是,包括柏辽兹在《幻想交响曲》中使用的单簧管,到韦伯在《魔弹射手》序曲中使用的两支单簧管,再到施特劳斯在《蒂尔的恶作剧》中使用的圆号,乃至斯特拉文斯基在《春之祭》开始时使用的大管。[①]在管乐曲中,复调对位关系的两个声部极有可能表达了不同的形象与性格,因此作曲家在配器上的选择值得指挥与演奏者推敲。

① 塞谬尔·阿德勒. 配器法教程(下册)[M]. 金平等,译. 北京:中央音乐学院出版社,2010:241.

谱 3-2-13 《新少年畅想曲》第 50-57 小节

谱 3-2-13 中,自第 52 小节开始,整个木管声部(除次中音萨克斯管)与小号声部演奏复调的其中一个旋律,次中音萨克斯管与上低音号演奏对位声部,形成卡农。从配器可以看出,作曲家将对位声部定位为对比声部,长笛、小号等乐器作为高音乐器,音色尖锐明亮。次中音萨克斯管和上低音号音色圆润浑厚,在音色上形成鲜明的对比。次中音萨克斯管和上低音号的搭配在管乐团中属于常见搭配,二者音色相差不大,只需要正常演奏就会有较高的融合度。因此这段复调的目的是在主要旋律上增加一个对比性的模仿旋律,使其既拥有复调丰富的个性,又强调了旋律主题。这里需要注意的是,无论是长笛、小号等第一组进入的声部还是之后进入的次中音萨克斯管和上低音号都应严格按照谱面的时值和演奏法标记,否则会影响到其他声部的清晰程度,造成音响混乱。

五、和声关系

和声是除主次关系外乐器组合的另一种常见形式。和声的组合形式是多样的,有全体乐器共同演奏的和声,也有木管或铜管乐器组内部形成或是某一种乐器声部内的和声。和声的音响变化较上面提到的主次组合的音响变化要丰富得多。受到和声的性质影响、转位影响以及由哪些乐器来演奏和弦的哪些音影响,每一种变化都必然会形成不同的效果。

用木管演奏的和声创作直到 19 世纪才在主调化音乐片段中广泛运用,在之前多是由铜管乐器来演奏和声。为了更好地揣摩作曲家运用和声关系设计配器的用意,分析者可以先将和声编写成钢琴谱、分析和弦的声部排列以及和声进行等,同时注意作曲家是如何最有效地运用每件管乐器的音区的。[①] 如果和声进行本身是这段音乐的中心,那么就要把乐团织体简化,把作曲家用特定的音区表现出的明暗变化、强弱变化以及和弦的原位和转位再现出来。和弦式织体中有较优的重复和声部排列,虽然一般情况下和弦的排列和乐器的选择,不同的作曲家会按他们的个人风格特点来处理,但从他们的作品中仍然可以总结出某些规则。

管乐各声部和弦排列的方式有四种:叠置法、交置法、包置法和交接法。叠置法是每件乐器各自负责一个音区,不交叉,这是最常见的方法。交置法则是让不同音色的声音交叠出现,优点是各音区的音色衔接流畅。包置法是一件乐器演奏的音将另一件乐器演奏的音包起来。交接法则是将不同乐器用于同度演奏。当超过两种不同乐器合奏时,以上四种方法就会混合使用,每件乐器所分配的音高要考虑到各乐器的音区和演奏技巧,以保证和弦的平衡与旋律的流动。因此旋律音必须比和弦音突出,一定要注意把音分配在每个乐器最佳音域里,这样才有可能奏出所要求的力度。

① 塞谬尔·阿德勒.配器法教程(下册)[M].金平等,译.北京:中央音乐学院出版社,2010:252.

谱 3-2-14 《玫瑰狂欢节序曲》第 1-7 小节

谱 3-2-14 中,分析和声要从多角度出发。首先从演奏的乐器上,作曲家运用了整个木管乐器组及圆号、中音号、大号演奏,规避了金属感较强的小号以及长号声部。这样的配器安排使得指挥在处理此段音乐时应让乐团演奏尽可能饱满圆润。其次,从和弦的低音、中音、高音的声部配比上看,以第一小节为例,第一小节的和弦为 F 大调的主和弦,演奏根音的声部共有五个,大字组仅有一个,为大号演奏;小字一组有三个,为圆号、单簧管演奏;小字二组的 F 有两个,为圆号与萨克斯管演奏。演奏三音的声部有五个,演奏五音的声部的共六个(包含定音鼓)。通过分析演奏不同音的声部数量及所在音区可以得出结论:作曲家会在和声各音上均衡分配,且为了融合与顺利地衔接、防止和弦中每个音的音色差别太大,会使用两个以上的乐器种类来演奏同一个音。

谱 3–2–15《蓝色山脉》第 1–7 小节

谱 3-2-15 是《蓝色山脉》的引子,前四小节为第一个乐句。在这里,我们主要分析乐句的和声伴奏部分,和声伴奏为长音组成的和弦,由中音和低音单簧管、萨克斯管所有声部(大号可不演奏小音符)演奏长音伴奏声部,演奏力度为中弱。作曲家安排所有的降 B 调单簧管吹奏旋律,实际上单簧管声音加起来在音量上并不占优势,此音区的单簧管声音传导能力并不强,所以这时根据上文所介绍的主次关系,需要尽可能地让伴奏声部轻一些,必要时可调整伴奏声部的演奏人数。此时的伴奏声部除演奏连续长音外,也有可以构成旋律的部分,如中音萨克斯管第二小节第三拍至第四拍、中音萨克斯管第一声部第三小节第三拍至第四拍就需要配合单簧管的旋律让观众听到,除这两处外尽量控制伴奏声部音量。此时的伴奏声部互为和声关系,演奏时需要互相倾听调整自己的音量。若此段落伴奏声部音色浑浊、音准质量低,可以先调整和弦的根音和五音,调整至准确时让根音和五音首先进入,再加入三音演奏,依靠调整三音的音量来平衡整个合奏音响。这样的搭配无疑能营造出低沉、稳定、安适的氛围。除此之外,旋律和伴奏声部之间音区重合比例较高,这就更需要通过调整来让旋律和伴奏都可以被听清楚。乐团此时整体音区不高,在中、低音区进行,这就让低沉稳定的氛围更加浓重。

谱 3-2-16 《新少年畅想曲》第 58-79 小节

　　谱 3-2-16 中，自第 67 小节开始，双簧管声部独奏与次中音萨克斯管独奏开始演奏复调对位旋律。与合奏对位相比，独奏的对位更能彰显乐器的原本音色，二者以对话形式演奏。双簧管与次中音萨克斯管的组合从三方面展现了均衡的配器考量：一是音色的薄与厚，二是音区的高与低，三是距离的远与近。三方面的对比均衡安排是想让双簧管成为主要旋律，表现悠扬、亲切的情绪。中音萨克斯管就像一个远方的回应与回声，诉说着、表现着远方的景色。此时指挥应帮助二位演奏者相互配合完成旋律的演奏，在彼此进入的时候应该在音量上有所减弱，以达到此消彼长的合作效果，完成这段"对话"的演奏。

　　作为指挥，当了解作曲家与配器者的创作意图后，要将这种音乐意图完好地展现出来。有人认为指挥不需要特意调配音色，只需要按照总谱的要求将正确的乐器数量安排好，使其按照正常编制演奏即可，但现实遇到的问题总会比想象中的多。指挥会遇到两类问题，在给部分中小学以及业余管乐团排练时，指挥通常会遇到团员在乐器演奏方面的问题，如乐器音色偏差较大、音准问题比较严重等；而在给业务能力较强的业余管乐团甚至专业管乐团排练时，问题更偏向专业化，如在同样的搭配下，不同的调配音量比例会有什么区别，究竟哪种更为贴近原谱；在大篇幅的作品演奏时究竟如何更加有逻辑；在连接变速段落如何处理得更加顺畅；等等。在这种情况下，指挥则需要掌握文中提到的作曲理论知识，从而了解作曲家的意图。在尊重原谱的前提下，积极寻找更有表现力的声音以及更加有创造力的音乐表达方式。

第四章

管乐团排练

第一节　管乐团的组织与建立

一、成员招募

现今管乐团种类与性质多样,按年龄分为中小学生管乐团、大学生管乐团、老年管乐团;按演奏水平分为业余管乐团与专业管乐团;按活动社区可分为校内管乐团与校外管乐团;按乐团规模分为大型管乐团和小型管乐团等(不包括仅由一种乐器组成的管乐团,如长笛乐团、大号乐团等;也不包括小型室内乐,如铜管五重奏、木管五重奏等)。招募团员的方式依据不同类型而有所差别。许多大学生管乐团、老年管乐团、社区管乐团等因资金及场地限制,更希望一开始就招募学习过管乐器的团员。招募方式通常为在社区或校园内以各种宣传方式发布招募公告并组织面试。在面试前,团长或负责人通常会将乐团团规放在首位,告知有意参与管乐团的演奏者们必须遵守团内组织纪律,不得迟到早退或无故缺席。如果经常性迟到或缺席,将会影响团队的排练氛围和排练效率。绝大部分中小学生管乐团因为招募范围的限制会放宽招募标准,所有有意进入管乐团学习的学生都有机会报名,但更鼓励学习过管乐器的人参加管乐团,这样能够更迅速地建立起一支成型的管乐团。学生管乐团负责老师会请家长协助配合学校管乐团的安排,学校则为团员和团队提供经济支持,例如购置乐器费、外聘教师费等。

一般来说,管乐团的成员以 30—60 人最佳,少于 30 人在演奏某些曲目上缺少完整声部或者无法达到作曲家对编制的要求,且音色不饱满不均衡。多于 60 人的管乐团的音响十分嘈杂,特别是中小学生及业余管乐团。许多演奏者的音准问题无法解决,加上座位拥挤,便会影响整体的声音质量,且几十个吹奏乐器同时发声的音响效果太喧闹,因此合适的人数为 30—60 人。但在中小学生管乐团中尤其是小学生管乐团,人数经常过百人,这是因为在管乐团长期运行中经常有学生中途退出,导致声部音响失衡。还有一个重要原因是作为初学者的小学生,在演奏技巧方面经常会达不到要求,且随着学习的不断深入,学生之间的演奏差距将会越来越大,这时就需要通过挑选演奏能力强的学生来继续在管乐团中学习。为了使乐团排练或演出顺利进行,可以参考标准的管乐团人数配置来进行适当调整,例如进行梯队建设,建立预备团或是 A、B 团。

二、组织管理

(一)团长与声部长

管乐团成员招募齐全以后,需要设立团长与声部长。团长负责管理团员组织、团体活动安排,对团里日常活动及排练事宜进行通知、监督执行,是管乐团的"家长"。在社会上成立的管乐团,团长一般由团队招募者、负责人担任。他们对团员情况非常了解,对团队发展方向也有一个清晰的规划,能够带领团队有目标地发展。在学生管乐团中,团长一般是负责组建的音乐教师,有些团体团长也兼任指挥。声部长则负责对声部中每个人进行考勤监督和练习监督与指导,一般由团长或指挥指定,也可进行投票选举。声部长能够在其声部中起到良好的带头模范作用,及时向指挥及团长汇报声部团员情况。从学生中选拔管乐团管理层对提高团员积极性也有很大帮助,特别是在中小学生管乐团中,管乐团实行间接的奖惩制度,对于勤于练习、具有管理能力的团员可使其升任声部长。

(二)排练纪律

设立排练纪律是培养团队意识和团员自我监督的能力最直接有效的方式。我们可以用弗洛伊德提出的人格结构的三个层次——"本我""自我"和"超我"来解释"纪律"与"欲望"之间的关系。"本我"是一个注重满足欲望的我,人的欲望包括"吃饱饭""喝足水""身体放松"等生理需求和被关注、被爱等精神需求。当这些需求没有被实时满足的时候,"本我"就会跳出来寻求满足这些需求的方法。"自我"则是一个理智的我,"自我"在权衡当下环境和情况与"本我"欲望后适当满足愿望,具有适应现实的能力。"超我"则是顾全大局、牺牲小我的我,"超我"将自身的欲望、利益放在第二位,而成就更伟大或更值得的事物。在对事物的选择与判断中,这三个"我"会一直进行权衡、斗争。作为指挥和团长,应有意识地引导团员平衡三个"我",对"本我"愿望的调节与熟练的"超我"行为模式是通过"自我"力量来控制的,设立规则与纪律实际是放大理智的"自我",让"自我"清楚什么样的事情不能干,什么样的事情可以干,从而引导团员忽略"本我"和"超我"。指挥也可以通过一些"技巧"来更好地吸引、引导团员,让团员更早、更容易进入思维模式当中,比如对声部长的选拔、平时排练纪律的记录与公布等。

在第一次排练时,指挥就必须给团员强调排练纪律,没有规矩不成方圆。制定规则,将为以后的管理清除许多障碍,有效避免管乐团内部将会出现的问题。规则是我们生活的骨架,是那些根深蒂固的行为模式,它使生活井然有序。自由随自律而来,我们给予团员越多的自由,规则对他们的束缚力就越强。若在第一次排练时没有树立良好的规矩意识,那么将给团员留下一个

随意的管乐团形象,团员会将迟到、缺席、随意谈话视为理所当然。在排练过程中面对不守规矩的团员,指挥要马上作出反应,解决问题,并且在以后遇到类似情况时尽量采取相同办法解决。遇到情况采取一种固定的模式解决,团员们会较快地学会作为集体中的一员应该怎么做。如果指挥采取不一样的处理方式,团员们则会产生疑惑:指挥管理团员的原则究竟是什么?或指挥是否偏心对待?在对团员行为进行干预时,要保持和蔼,在与团员沟通时,可以通过表达自己的情绪和问题来使团员们意识到自己的问题,而不直接指出。

(三)管乐团座位

管乐团的座位并不固定,而是根据乐曲的要求和指挥的考量灵活变换。按照乐团排练演出的惯例,指挥左半边是高音声部,右半边是低音声部,前半边是木管乐器,后半边是铜管乐器。而在管乐团中,单簧管声部相当于管弦乐团中的小提琴声部,一般在指挥的左面,长笛、短笛、双簧管和萨克斯管则位于指挥的正前方或右面。

管乐团已走过多年的发展历程,通过观察各国家管乐团演出时的座位可以发现,没有最佳固定座位的方式,但可以总结出一些常用的习惯和原则:

1. 为了帮助乐器集中发音,使乐器的声音直接传向观众而不是指挥,队列的座位要呈半圆状,低音乐器应坐在舞台的右后方,以方便高音乐器根据其音高调音。因为低音乐器多演奏传统和声中的基础音,所以高音乐器应该按照低音乐器的音高调节自己的音高。

2. 单簧管1声部经常演奏旋律(高声部),因为声部间平衡及高低音均衡的需要,可将单簧管2声部安排至舞台外侧座,包围住单簧管1声部。

3. 若想突出乐团和声效果(和声声部一般由圆号、大号、次中音号等乐器共同完成),可以将上述几样乐器一起放在管乐团后排,前后顺序为圆号在前,大号和次中音号在后,或圆号与次中音号在前,大号在后等。这样安排的优点是:由于它们位置靠近,且在后排中心位置,出音口对着其他乐器演奏者及指挥,因此它们共同演奏的和声能够清楚地传达到其他演奏者耳中。

4. 打击乐在后排位置,为了保持打击乐声音的平衡,可将其分散到左后方以及右后方,同样也需把低音打击乐器如大鼓等,摆在舞台的右后方。

在座位的安排方面,应该充分考虑到乐团的整体音响、音色、声音传播及和声的均衡,除调整座位外,有些指挥还会在乐团演奏过程中让某些声部或个别演奏者站起来或抬高号嘴吹奏。这些手段不仅能够使声音更好地传导到远处,还能增加乐团演奏的表现力,激发听众的好奇心,引导听众对乐团的色彩变化进行比较。

图 4-1-1　管乐团座位分布图

三、比赛与演出

正如学习乐器的人会将参加考级或比赛作为阶段学习目标一样,每个管乐团也都需要一个合适的奋斗目标,激励团员们努力提高自己的演奏水平,提升团员们对管乐团的归属感和价值感。音乐艺术本质上是表演的艺术,只有在舞台上,在观众面前,这些乐曲才真正有了意义,因此指挥及团长要定期组织汇报演出音乐会,无论是在学校的音乐厅、公共音乐厅和大剧院还是参加管乐比赛,都能够让团员了解自己的水平与局限,看清未来的发展之路,提高训练的积极性。

近年来,国家及地区大力发展管乐,大量管乐团比赛如火如荼地在国内举办,中小学生管乐团比赛更是成为激烈角逐的战场,例如上海国际管乐艺术节、全国中小学生艺术展演活动等,在全国范围内拿到名次并争取奖项成为中小学生管乐团的共同目标。在比赛中,通过对比自己与别团的优缺点,促进学习、借鉴、交流,为下一次比赛或演出积蓄力量。

第二节　管乐团的音乐工作

一、乐曲选择

（一）管乐团能力

人的每个年龄段都有独一无二的特点和"学习目标"，前一个年龄阶段获取必要的知识能力和经验，发展心智、拓宽视野，为迎接后一年龄阶段的挑战做好充分的准备，周而复始。人生如此，学习亦是如此。管乐艺术工作的目标就是依照团员的年龄阶段设计适当的学习内容促进他们的发展。学习内容和对待团员的方式应该符合他们这个年龄段的接受能力与实践能力。因此，管乐团的选曲一定不能好高骛远，要循序渐进地让团员逐步接触各个音区和各类技术，千万不可揠苗助长。

首先，要反复确认所选的曲目中乐器编制是否与团内现有编制相符合，若相差太多，或者是乐曲需要的乐器种类太冷门少见，建议仔细斟酌此类曲目。下面将使用《草原夜色美》的谱例来进行讲述。

谱 4-2-1 《草原夜色美》第 1-7 小节

从谱4-2-1可以看出这首作品的乐器编制十分齐全,除了常用的各类管乐器以外,还有竖琴、高音单簧管、次中音单簧管、上低音萨克斯管和低音萨克斯管等不常见的乐器,在非专业型管乐团中这样齐全的编制极为少见。一般的业余管乐团及中小学生管乐团若想吹奏这首乐曲,首先要解决乐器的问题,其次是寻找合适的演奏者。若没有合适的演奏者,就需要训练其他团员担任这些乐器的演奏。

再次,在选择乐曲前指挥要考虑管乐团的综合实力,考查团员是否能驾驭乐曲中的各类技巧,从演奏难度上(包括旋律跨度、演奏音区、节奏难度等)选择合适的乐曲,考量乐曲的难度是否符合团员现有水平或能否通过短期训练提高。例如乐曲的节奏,许多中小学生管乐团的团员在复杂节奏的把握上有较大困难,如连续切分遇上空拍,附点加连续切分遇上连线等。音乐理论基础不扎实的团员会在排练时花费大量时间,且不一定能够有成效。连续的十六分音符跳音、极快的速度等也会让团员产生心理压力,完整且不出现错误的演奏是较难完成的。除此之外有些乐曲为特定乐器写作许多极低音或者极高音,抑或是需要演奏带有连续的升降记号和半音进行,演奏者需通过专门的半音阶练习来完成连续半音的演奏。

然后,在选择乐曲前指挥要考虑管乐团团员的年龄段,考查团员是否能体会到乐曲表达的情感与表现的音乐风格。恰到好处的选曲应当反映团员平日容易接触到的事物和体验到的经历,使团员较易理解。例如,为小学生选择的乐曲应当贴近生活日常、易于理解,表达情感较直接单纯,如此学生在吹奏乐曲时便能够感同身受,表达正确的音乐情感和风格。为中学生管乐团选曲时,由于中学生已经具有较强的抽象思维,生活经历相对更加丰富,所以可以选择超出团员们日常生活体验的乐曲,在乐曲技术难度上可以放宽限制。大学生及其他年龄阶段的管乐团应选择有内涵有深度的乐曲,此年龄段的团员能够理解一些逻辑上、形式上的抽象美,感受较为复杂的情感,选择有深度的音乐更能激起团员的共鸣。

最后,要根据演奏的目的确定乐曲的分量及风格。若仅作为训练使用,则应按照以上的原则,选择有针对性的练习手段和比较贴近管乐团实际水平的乐曲,能让管乐团团员的演奏能力在一定时间内有可预见的提升。若作为演出或比赛用,则需要提前半年到一年准备一首较有难度的曲目,并在这段时间内有计划地逐步提高团员的演奏水平。

(二)常用比赛曲目分级及训练目标

依据交响管乐曲的难易程度,大约可以将管乐曲分为1级、1.5级、2级、2.5级、3级、3.5级、4级、4.5级和5级,共九个级别。

1级管乐曲:比简单练声曲稍复杂一些,演奏时长大约在一分半到两分半之间,节奏织体简单,速度普遍偏慢,调外变化音少,乐团齐奏较多。这一阶段的管乐曲训练目的主要在于培养团员的合奏意识,用较为整齐、统一的音乐织体将团员的乐思融合在一起,进行初步的管乐合奏

启蒙。

乐曲有《圆桌武士》《主题与变奏》《两分钟交响曲》《爱尔兰巨人的传说》《黎明》《十二月的雪》等。

1.5 级管乐曲：加入了一些较为复杂的节奏,例如大附点节奏、大切分节奏和连续切分节奏等,除此之外,较复杂的乐曲会出现节奏的对位。和声上和力度上的变化更丰富,部分乐曲涉及转调。全体声部大齐奏演变成两大组声部的对位,经常会出现速度稍快的木管与铜管组的对话式进行。

乐曲有《莫扎特音乐集锦》《砰的一声》《回声》《莫扎特交响曲第四十号》和《轻骑兵序曲》等。

2 级管乐曲：对团员演奏技术的灵活、清晰、干净度要求更高。打击乐部分则增加了乐器编制及演奏片段,特别是小军鼓、钢片琴和铃鼓。曲目时间最长可增加至五六分钟,曲式更加复杂、乐段之间情绪转换大,需要团员具有良好的控制音量及音色的能力。

乐曲有《匈牙利舞曲第五号》《太阳金字塔》《亚特兰蒂斯进行曲》《友谊天长地久》《阿拉伯舞曲》和《风河序曲》等。

2.5 级管乐曲：乐曲中音乐情感更加复杂多变,剧情性较强,需要团员有一定的音乐表现力。由于音乐内容的丰富,打击乐部分增加了许多特色乐器。曲式更加复杂,曲目一般含有快板—慢板—快板至少三个部分,快板速度加快,速度变化更频繁。

乐曲有《凤凰序曲》《云层之上》《阿巴拉契亚山脉的早晨》《勇气的召唤》《北极幻想曲》和《洛基山脉》等。

3—5 级之间的管乐曲难度逐级递增,其根本目的在于逐渐提升每一位团员的演奏技术与音乐表现力,以及提升指挥对复杂的节奏、和声、声部的排练能力。

3 级曲目有:《自由之声》《喜悦组曲》《玫瑰狂欢节序曲》《蓝色山脉》《仪式号角》《无限理想》《可爱的一朵玫瑰花》《节奏游戏》等。

3.5 级曲目有:《美国巡逻兵》《老肯塔基之歌》《英灵战士》《幽灵公主》和《美国经典幻想曲》等。

4 级曲目有:《幸福的格物》《三橘爱》《在柔和细雨中》《新世界变奏曲》和《欢庆!》等。

4.5 级曲目有:《美国致敬》《盖亚之子》《坠入瀑布》《哈尔的移动城堡》《千与千寻》和《神秘岛》等。

5 级曲目有:《蓝天礼赞》《爵士组曲》《阿拉伯风格曲》《哈里森的梦》和《悲惨世界》等。

（三）排练新曲

当指挥要给管乐团排练新乐曲时,声部老师需在合排之前与团员面对面,进行示范与教学,让每个团员熟悉自己的旋律,按老师的要求来练习自己的音准和节奏。还可以发送乐曲音频让

团员熟悉整首乐曲的面貌,这些举措都会大大提高排练的效率。

在每次乐团大合排之前,可以先进行各声部的分排,由声部老师带领团员进行声部练习,也就是声部排练。同声部的人共同练习、演奏,提高团员对自己声部的熟悉度,也可锻炼相互配合的能力,这样安排实质上是促进乐曲各种信息在团员脑海中的不断重复。团员们在这个过程中将来自外界的信息融入自己的领会结构之中,这个领会结构称为"图式",这是著名心理学家皮亚杰在认知心理学中创造的概念。皮亚杰认为:图式就是同一活动在多次重复和运用中共同的模式。举例来说,当团员反复聆听和练习自己声部的旋律,在多次重复和运用下,团员的脑海中就会形成对乐谱及音响的固定思维模式,之后当他们每次想要吹奏这一乐段时,就会进入到之前形成的固定模式当中,这种固定模式会整合之前所有的练习的经验,让团员的演奏水平像滚雪球一样越来越高。在这个过程中,活动是认识的基础,而图式则是在这个过程中形成起来并组织活动的形式或结构。在团员适应乐曲的过程中,其活动范围不断扩大,所思所想一步步冲破局限并能够感知到乐谱以外的东西,例如乐曲音色、风格、情感等,这就是图式的分化和泛化,在这个过程新的图式逐渐形成。

随着图式的不断增多和复杂化,图式的发展水平不断提高,进而发展起多种图式的协同活动,表现为人的认知水平不断地由低级向高级的发展,因此不断重复的过程也是更新、发展的过程。[①]另外,反复接受新的信息对于长时记忆的提高很有帮助。要理解这一观点,首先要了解短时记忆与长时记忆的区别。人们可以通过"烙印"这个概念清楚地展现两种记忆方式的差别:短时记忆是没有烙印的重复,长时记忆则是因为烙印而产生的重复。从短时记忆到长时记忆的转换过程以及由此构成的持久记忆痕迹被称为整合。在反复接受新的信息过程中,细胞间与细胞内会产生化学或物理形式的变化,这对长期储存记忆的内容起到决定性作用。根据赫布的理论,维持这种结构性变化需要一种机制,即通过反复保存接收到的信息直到变化发生。因此在吹奏之前大量聆听是将短时记忆转化为长时记忆的较好方法。

二、排练前的准备工作

(一)排练内容与计划的制定

在制定排练日程表时,指挥要注意在固定的排练时间内,为每一首乐曲都分配恰当的排练时间,其中,技术较为复杂的作品需要增加排练时间份额。当管乐团在准备一场重要的比赛时,指

① 石向实 . 论皮亚杰的图式理论 [J]. 内蒙古社会科学(文史哲版),1994(03):11-16.

挥则要合理分配比赛曲目中各乐段的排练时间,有计划的排练能够帮助指挥把握乐曲全貌,提高排练的效率。若管乐团计划举行一场演出,曲目量较大,那么在制定演出曲目时要注意难度大的作品尽量少安排,两首即可。

在排练前,指挥要充分了解每一位团员的演奏水平,做到胸有成竹。通过充分了解后,指挥可对排练效果作出预期,并据此制定排练计划。若没有这些准备工作,指挥很可能在某一个简单乐段因为要处理某位团员的技术问题而耽误排练时间,或因某乐段担任独奏的团员技术不够而需要更换演奏者。因此,指挥需要在排练前做大量的准备工作。但是,即使准备工作做得足够充分,一些预料之外的情况也是难以避免的,例如演奏者突然生病、独奏者姗姗来迟等。遇到这类情况,指挥要当机立断,找到合适的解决方案,尽量不耽误宝贵的排练时间。

指挥应根据团员情况制定周密的排练计划,特别是刚接触管乐团的指挥必须提前预想整个排练的进程,指挥越有经验,这个过程越短。指挥要提前要求团员在排练前已经能熟练吹奏自己演奏的部分。在此前提下,第一次排练的内容应当是指挥带着团员将乐曲整体合奏一遍,以塑造乐曲在团员脑海中的整体形象,俗称"搭架子"。在这个过程中,指挥对总谱要烂熟于心,不仅要纠正乐团的错音及调整节奏,还要增强各声部间演奏者在乐曲排练中的配合度。除此以外,指挥还应通过一些具体的处理告诉团员们乐曲的性格与风格。一些指挥会通过让团员吹奏乐曲中的主题乐句来训练他们对乐曲风格的理解与掌握。在之后的排练中,指挥要善于发现乐曲的重点段落及难点段落,并且针对难点段落发现问题的根源(可能是团员的技术问题、配合问题或指挥的手势问题等原因)。了解之后,在每次排练中单独用一段时间来训练、解决难题,会取得事半功倍的效果。若训练几次后问题依旧明显存在,指挥要思考是否找到了问题的真正原因,并积极尝试别的方式,否则团员会对指挥逐步丧失信心与耐心。解决了重点与难点段落的问题后,就进入到打磨阶段。这个阶段的目标在于在演奏方面争取音准、节奏、表情符号等更加精准,音色更加干净清晰,展现团员丰富的技巧与能力,增强乐曲的流动性与灵活性。

(二)总谱研究和分谱准备

研读总谱对一个指挥来说非常有必要。我们通过音符和乐谱标记来了解音乐作品,可以对音乐作品建立一个总体构思。指挥的音乐演绎过程与独奏的音乐演绎过程很不一样。独奏者是先开始读谱,然后通过日复一日地练习来达到对作品的整体把握与演绎,在练好作品后才登台演出,展示自己对作品的理解。而指挥需要先对音乐作品建立起一系列演绎概念,然后在第一次排练前,就要达到对作品的通篇理解,并考虑好获得整体效果的具体方法,再通过排练将这些概念用到作品的演奏中,等于在开始排练之前就在脑海里构思好一场音乐作品的演出,这场想象的音乐演出必须反映作品演奏的所有方面,从微小的细节到从头至尾的音乐流动。在排练前指挥必须对总谱有清楚的概念,并准备好回答演奏者对分谱提出的种种问题。当团员提问时指挥不能

立即有效地向乐团团员提供指导,指挥的权威性就会受到质疑。其次,也会有临时替换指挥进行排练的情况。这时候便非常考验指挥的快速视谱能力,也可以反映一名指挥在当机立断、指挥技巧、迅速领悟和掌握某种音乐风格的基本特征方面的能力。因此平时要多积累视谱经验,总结不同风格乐曲的曲式模式、和声进行特点等。

要培养快速研读总谱的能力,前期的基础练习是非常重要的。在前期学习过程中,指挥要先用钢琴练习弹奏总谱的能力。首先从二声部合唱作品开始,逐步过渡到三声部、四声部合唱作品,然后循序渐进地弹奏弦乐四重奏,无移调的木管、铜管三重奏、四重奏,有移调的木管乐器的室内乐,最后到交响管乐作品。研读不熟悉的总谱要分步骤进行,首先通过细读来了解作品,再对作品进行曲式分析。另外,对和声及复调结构的分析可以和曲式分析同时进行,也可以在其之后进行。研究配器时,指挥一定要养成习惯先弄清楚每个演奏者在某个时刻应该演奏的片段。不仅要知道他们该演奏的音符,同样重要的是该知道这些音符在节奏、力度和其他方面的要求。这些方面的努力在乐团开始排练时就会显示出效果。

分谱与总谱的校对同样重要,这将极大地影响排练效率。在正式管乐团排练时,为一个团员或者一个声部解决分谱的错音、节奏、表情记号的问题,时间利用率是极低的,也会让团员怀疑指挥的能力。因此在排练前指挥应对分谱与总谱进行仔细地校对,并且注意乐谱的句法、换气是否与自己的要求或者跟总谱的要求一致,防止团员演奏时出现错误。其次,指挥要从团员的角度考虑翻页问题。乐谱行间距要适中,既不影响团员观看,又不能让团员翻页太频繁,且翻页时最好不要与高难度段落重合。还有一些细小的问题,比如乐谱中音符打印的大小等。

对指挥来说,聆听乐团的录音不能取代研读总谱。通过听录音来学习音乐作品有一个风险,那就是另一位音乐家对作品的演绎概念会印入脑海。尽管听了好几个版本的录音,指挥仍然对作品一无所知,只是记忆了录音中管乐团的诠释,并且还会感到疑惑,因为每个出色的录音版本对乐曲同一部分的处理可能都会不一样。因此,只有当指挥本人充分地了解这首作品后,才能够真正地对不同的录音版本的处理有正确的判断。但聆听录音也并非一无是处。聆听录音可以让指挥了解乐曲的全貌和基本风格,在聆听多次之后,指挥会形成自己对乐曲的理解。

在演出中,有些指挥可以完全背谱指挥,有的指挥则需要总谱的提示。对总谱记忆不太牢固的指挥不需要强迫自己去记谱,因为这会让指挥在演出中精神紧张,导致忘谱并影响团员的演奏。实际上,使用谱架并不会降低乐团的演出质量。

(三)管乐团单技课与合排

中小学生管乐团每周会给团员至少安排一次单技课。在单技课上,各乐器老师能够根据指挥在排练中的要求对团员进行有针对性的指导。单技课以一次两个小时为标准,演奏这一乐器的所有同学都会在这两小时内一起上单技课。若要保证单技课老师能够对每位同学进行仔细的

一对一指导,能够发现演奏中的问题并纠正团员演奏错误,保证排练的有效进行,那么每一节单技课安排的训练内容不宜过多,但具体情况要根据乐曲难度和团员水平来定。单技课老师不能一味追求学习新乐曲的速度,要尽量从管乐团的角度给团员提出练习的要求,比如教会演奏者数几拍以后开始演奏,精准地演奏速度,对跳音、连跳音等演奏记号的精细把握,两个声部合奏时的平衡,等等。在单技课时就要求团员注意这些细小却极其重要的方面。

大合排的时间安排应当是非常高效且极其有目的性的。指挥在排练前要从单技课老师处了解各个声部练习情况和主要问题,以更好地应对排练的突发情况。若在排练过程中解决音高、节奏的问题,将会是十分无效且令人厌烦的过程。若遇到没有练习好的团员,指挥可让团员在旁边聆听排练,做好笔记,并让老师及家长进行监督。大合排的主要目的是:帮助团员熟悉各个声部,以及与自己演奏时有关系的声部,更好地知道自己开始演奏的位置;了解乐曲的演奏风格以及自己如何表现乐曲风格;整合每个团员的内心节奏,让大家统一所思所想。

第三节　团员听力及音准训练

一、团员的音乐素养

想要在管乐团中承担一件乐器的演奏,乐器的演奏能力无疑是所有能力的前提和基础。在进管乐团排练以前,团员必须学会演奏这门乐器。许多中小学生管乐团的团员是在学校中由单技课老师教授学习并掌握演奏技巧的。而一些大学的管乐团则愿意招收一些本就具备演奏能力,也有表演经验的团员。

管乐的基本演奏能力包括识谱能力、乐器组装及保养知识的掌握能力、气息与手指配合的演奏能力等,熟练掌握这些才能够进入管乐团学习。除此以外,很重要但一直被忽略的能力是视唱练耳能力。一个优秀的管乐团,其团员必然有敏锐的听觉,能够识别音准、节奏、音色的差异,进而根据情况调整自己的演奏。管乐器与钢琴不同,虽然每个音对应一种特定按键组合,但是音准却极易受到团员气息、哨片及管体状态、周围环境、嘴型等因素的影响而忽高忽低。这在考验团员乐器演奏能力的同时,对团员的听力也提出了挑战。好的演奏者能够立刻调整错误的音准,如通过嘴型变化、气息的控制使音准和音色达到要求,甚至能够提前做好准备。这样的能力对于管乐团的成功来说至关重要,而这样的能力往往在进入管乐团之前就要开始训练了。

有一些管乐团在招收团员时会进行考核,考核重点为视唱练耳能力。通过考核的团员一般学习过钢琴、声乐或其他乐器,具有一定的听辨能力,对于管乐排练来说事半功倍,只要稍加训练即可达到标准。当然也有一些管乐团因为某些因素限制可能不会对团员进行考核。这类团员在管乐排练之前除了单技课训练还应增加视唱练耳的学习,以达到对音准节奏的正确识别与演奏能力的提高。

音乐理论教学是排练中的重要训练,因为它可以帮助团员思考音乐过程中"发生"的事情,可以拓宽团员的视野以至于提高他们的音乐素养,使他们的音乐感知能力、体验能力和表达能力都得到继续发展。

二、音准及听力训练

音准训练要在团员的每一个学习阶段强调,包括视唱练耳课上课阶段、单技课学习阶段及合奏阶段。视唱练耳课训练培养团员的绝对音准和相对音准。团员们在接受训练后,不仅能够通过正确的识谱演奏正确的音高,还能够听出其他团员演奏得不准的音高。单技课则要训练团员将绝对音高与乐器音色结合起来听辨,并熟悉每种调的色彩,以此培养相对音高能力,即首调能力。单技课老师要特别注重强调各种因素对音准的影响,比如哨片、环境温度,乐器状态等,并教会学生在听到不正确的音高时如何调整自己的演奏使之正确。最后在合奏课时,可训练团员在齐奏中辨别自己的音高与其他乐器的音高关系,如演奏平行八度,由指挥指出哪个团员的音不准,并帮助团员与其他团员达到音准的和谐。

在单技课以及合奏课上,单技课老师及指挥从第一节课开始就要给团员树立音准意识,要让团员意识到音准不只是绝对音高,不只是校音器的绿灯或红灯(音准亮绿灯,音不准亮红灯),而是一种音与音之间的关系,也就是音程关系。如降 B 调小号学的第一个音是降 B,第二个音就要学习与降 B 存在纯五度关系的 F,通过这样的学习先将纯五度的音程感觉印刻在脑海中,在之后的学习中再按照五度关系学习其他的音。管乐所运用的律制有很多种,包括十二平均律、五度相生律、纯律等。十二平均律虽然是转调最为方便也是最普通的律制,但是十二平均律除了在演奏纯八度最为和谐外,其他的度数听感都不是最和谐的。相反,纯律在演奏和声方面是最和谐的,而五度相生律在演奏五度及旋律是最和谐的。除此之外,练习音阶可运用不同的调性色彩进行音准练习,如利底亚调式和西洋大调式,其调性色彩是不一样的,日本的民族五声调式与中国的民族五声调式的音也是不一样的。不同音阶属性下会形成不同的色彩。因此指挥要树立这样的意识,也要给团员潜移默化地传输这样的意识。在排练时,只要听到不准的音,就要停下来纠正哪个乐器不准,应该如何演奏更准。多给团员讲解其中的理论,结合感受,团员就会潜移默化地理解音准的意义。

想要音准好,团员必须建立内在听觉,因为音准并不是单纯受按键掌控,而是由内心的想法和耳朵来控制,领会音乐的前提就是对听觉的训练。培养团员听觉最重要的是训练他们的注意力、听辨能力和记忆力。听力训练可以用高标准来要求,但是也不能对他们提出过分要求。

指挥或视唱练耳老师可以带着团员做这个练习:

1.重复再现的听力训练(一个团员发出一个音,另一个团员尝试模仿这个音)

这个练习可以帮助团员集中注意力。仔细聆听另一个团员的声音,并锻炼自己模仿音高的能力。许多团员从不张嘴唱,也因此没有真正感受到准与不准的区别。张嘴唱既可以加深印象,又可以实际感受自己唱的音与另一个团员唱的音准差距在哪里。

2. 分解和弦训练

用乐器给团员演奏一个分解和弦,由简到难,从三和弦开始再到七和弦与不协和和弦。这是因为练耳和跟唱都不容易,所以练习的难度要逐步提升,确保在掌握了简单和弦的情况下再增加难度。此外,还要遵循倾听——思考——唱歌的原则。

3. 评价训练

在团员唱完之后,要仔细评价。一个团员按照指挥的提示跟唱这些乐音,坐在旁边的团员评价他的演唱。不能说他唱错了,更不能批评,要评价唱得高了或者是低了。

第五章

指挥法

指挥在人前,是最光鲜亮丽、受人追捧的;在人后,是团队中付出最多、最任劳任怨的。一个指挥的知识储备要比团里任何一个团员都要丰富、专业,否则无法在团员面前树立威信。指挥的乐器是手,用手的动作来表达音乐。判断一个指挥是否专业,可以看他的双手能否表现音乐。因此指挥要花大量的时间来钻研、磨炼自己手上的技术,用手的运动以及肢体语言演绎出快、慢、强、弱、连、断,还有无数的音乐变化。

图 5-1-1　指挥家卡拉扬

第一节　指挥历史及基本挥拍方法

一、指挥的诞生历史

最初的管弦乐团没有设立专职指挥,指挥其实是祭祀歌舞中的领头歌手。由于当时记谱法尚未被发明出来,因此领头歌手需要以"在空中划线"的方式向其他歌手们指出旋律的高低音,这种指挥法被称为"手势术",但这种指挥方式无法提示团员节奏、速度以及其他音乐变化。后来线谱被创造出来,从而促进了指挥动作的改良。

古希腊时代的指挥用不同的肢体动作来指挥,有用脚的,用手的,甚至还有在风琴旁边敲打铁板的等。1820 年,德国作曲家路易斯·施波尔首次手持指挥棒向观众们致意,这就是指挥史上

第一根指挥棒的正式亮相。此后,门德尔松等著名的音乐家纷纷开始推崇指挥这种形式,团队指挥由此诞生。

图 5-1-2　指挥棒

二、指挥棒的选择及握法

指挥棒的长度无固定要求,可根据指挥的身高和体型选择适合自己的指挥棒。指挥棒的长度通常不超过从指挥的肘关节到中指指尖的长度,但也不可过短以至于影响团员捕捉指挥棒的动作。另外,指挥棒不能太轻,太轻太细会造成指挥棒严重抖动以至于团员看不清指挥动作,太粗则影响灵活挥拍。

握棒手型:将棒的手柄抵住自己的掌心,拇指、食指和中指轻轻捏住棒身。挥拍时感到指挥棒能够牢牢地握在手中却不至于过僵,能够自如地挥拍。

三、管乐指挥的基本姿势

管乐指挥的基本姿势包括身体姿势、手的姿势与面部表情三个方面。

（一）身体姿势

管乐指挥的身体姿势包括头、颈、腰、腿、脚五个方面：

头：头部端正，面向乐团，必要时上下左右轻微转动以提示团员演奏，忌毫无目的地乱晃。

颈：颈部挺直，放松。

腰：挺立、灵活、放松。

腿：双腿稳稳站立，保证身体的平衡，不过分屈膝，也不僵直，可微微屈膝，保持膝盖的弹性，方便指挥的上半身前后左右移动。

脚：双脚分开与肩宽相近，双脚的位置可平行，也可前后错开。

（二）手的姿势

管乐指挥的手的姿势包括臂、肘、腕、掌、指五个方面：

臂：抬起双臂，前伸，上臂微抬，略架空腋窝；前臂略高于上臂并与上臂形成弓形；保持运动自如的状态。

肘：自然、放松，随双臂动作自然摆动。

腕：手腕抬起的空间位置略高于手肘，手腕尽量与手肘和手掌保持一条直线，但不僵硬。左手在做音乐线条的时候可以更加放松，多利用手腕的柔韧性表达音乐线条。

掌：两手掌间的宽度与肩宽相等，掌心向下。

指：右手握指挥棒，左手手指微弯呈半握拳状。

（三）面部表情

管乐指挥的面部表情包括眉、眼、耳、鼻、口五个方面：

指挥的眼神要专注，保持与团员的交流互动。

指挥的面部表情要能够表达音乐情绪，带动团员，善于用面部表情表达音乐情感，并将其传达给团员。例如，当嘴巴紧闭时，可以表现庄严肃穆的场景和愤怒的情绪；当嘴巴放松微张时，可以表达舒适惬意的感受；等等。当内心含有情绪时，五官会不自觉地配合作出相应的变化。

图 5-1-3　指挥家小泽征尔

图 5-1-4　指挥家洛林·马泽尔

四、指挥图示①

（一）二拍子

图 5-1-5　二拍子指挥图示

上图为二拍子(包括 $\frac{2}{4}$ 拍、$\frac{2}{2}$ 拍、$\frac{2}{8}$ 拍等)的右手挥拍图示,左手图示则为镜面相反的图示;数字 1 所在的位置代表第一拍拍点,数字 2 代表第二拍的拍点。每一拍拍点之前的向下动作是依靠手臂自然重力打出的曲线轨迹;每一拍拍点之后至下一拍之前,是前一拍打出拍点后经过最低点后反弹的曲线轨迹。从图示可以看出,第一拍拍点前的准备动作长,是为了在到达拍点时能产生更大的力;而第二拍拍点前的准备动作短,则是为了产生较小的力,符合二拍子的强弱规律。反弹的轨迹与拍皮球的动作相似,要自然、有弹性,每一拍的反弹动作又可以作为下一拍的准备动作。速度快、节奏性强、跳跃的歌曲,反弹较多,以"点"为主;连贯的、抒情的作品,反弹较少,

① 图例皆为右手图示,左手与右手相反,图示呈镜面。

以"线"为主,动作线条更舒展些。挥拍范围应根据力度大小而变化,力度越大,范围越大;力度越小,范围越小。

不同乐曲可以选用上图中不同的指挥图示,然而同一个拍子的指挥图示千变万化,在保证两拍挥拍基本方向的前提下,两个拍点之间的运动轨迹可以依照指挥的喜好和乐曲的不同而自行设计。图5-1-5左一指挥图示的左右两边较为狭窄,拍子的运动范围小,且拍点之前的线条较直,适合较为轻快活泼的乐曲使用。图5-1-5中间图示的左右两边比左一宽,第一拍的反弹轨迹往右边甩,适合进行曲、军队风格乐曲使用。图5-1-5右一整体较为圆润,拍点之间的线条弯曲成半圆形,适合柔和抒情的乐曲使用。

(二)三拍子

图5-1-6 三拍子指挥图示

上图为三拍子(包括$\frac{3}{4}$拍、$\frac{3}{8}$拍等)的右手挥拍图示,左手图示为镜面相反的图示,3拍子的图示像直角三角形的变体,三拍的方向分别为:下、外、上。练习这个图示时仍然要注意拍点的反弹轨迹,每一次经过拍点时都需要有反弹动作。

与2拍子相同,上图的三种挥拍图示都各自对应单纯直接的音乐风格、进行曲和军队乐曲风格,以及柔和抒情的音乐风格。

(三)四拍子

图5-1-7 四拍子指挥图示

图 5-1-7 为四拍子(包括 $\frac{4}{4}$ 拍等)的右手挥拍图示,左手图示为镜面相反的图示,挥拍方向分别为:下、里、外、上。指挥要注意第一拍、第四拍的上下对称以及第二拍、第三拍的左右对称。练习这个图示时仍然要注意拍点的反弹轨迹,每一次经过拍点时都需要有反弹动作。三种图示分别对应三种音乐风格(详细内容请参考 $\frac{2}{2}$ 拍、$\frac{2}{4}$ 拍和 $\frac{2}{8}$ 拍图示内容)

(四)六拍子

图 5-1-8　六拍子指挥图示

上图为六拍子(包括 $\frac{6}{4}$ 拍、$\frac{6}{8}$ 拍等)的右手挥拍图示。左手图示为镜面相反的图示。

(五)其他常见复拍子及混合拍子图示

图 5-1-9　九拍子指挥图示　　图 5-1-10　十二拍子指挥图示　　图 5-1-11　八拍子指挥图示

图 5-1-12　五拍子(3+2 或 2+3)指挥图示

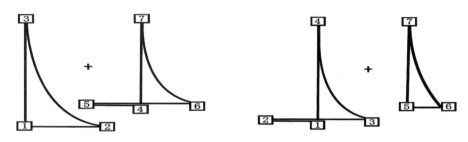

图 5-1-13 七拍子（3+4 或 4+3）指挥图示

（六）指挥图示的不同风格

每一种拍号的指挥图示都有多种挥拍风格和挥拍形状,有直来直去的简洁型,也有柔和的曲线型;有所有拍点在一个水平线上的挥拍,也有所有拍点不在一个水平线上的挥拍。所有的挥拍方式都应遵循基本的图示,让每一位团员都能准确地知道音乐进行到第几拍。在练习挥拍前,要熟悉各种乐曲风格或作品各段落的音乐形象,并使用相应的挥拍方式,了解不同挥拍的作用及特点。如柔美、抒情、旋律性较强、舞蹈性的曲风适合大线条、柔和性的挥拍;而刚强、俏皮的曲风则使用直线型的挥拍更为适合等。

（七）指挥图示的练习方法

指挥首先应选择最基本的图示进行练习。观察挥拍的方向、动作以及图示范围(图示的上、下、左、右各到什么位置)。要特别注意的是,当两手同时向里挥拍时,双手不可交错,应留有小距离空间。在练习图示挥拍时,要对着镜子练习并观察自己的挥拍动作是否正确、放松、自然。双手动作保持水平一致,手臂在做动作时保持相对放松的状态,不能僵硬。初学者在练习动作的时候会因手臂无力导致肩膀、大臂、小臂的僵硬和紧张,可先用举杠铃的方式锻炼手臂肌肉,增强手臂力量,再练习挥拍。

练习图示时,要严格按照图示的运动轨迹练习。熟悉运动轨迹后,需要注意拍点前的加速度和拍点后的反弹,并注意每一个拍点的衔接要流畅、自然,熟练后再用曲线连接拍点。练习时需对着镜子,观察手运行的曲线是否圆润有弹力。挥拍的感觉就像在浆水中搅动一样,能在挥拍过程中感觉到阻力,类似太极运动。熟悉之后可使用节拍器训练,分别以每分钟 60 拍、75 拍、90 拍、105 拍、120 拍的速度练习挥拍。在每一个速度上,都要保持曲线的匀速,即前一个拍点和后一个拍点中间的曲线要匀速挥完。

五、指挥基本动作状态

(一)五类基本指挥动作

根据作品的情绪情感和速度,会出现五类基本指挥动作状态:抚、拉、弹、提、静。我们需要了解这五类手法的基本特点,并在以后的作品诠释中选择不同的状态来指挥。

抚:抚类手法多用于表现柔和、细腻、抒情等情绪。其动作基本状态为:肩、臂、肘、腕、掌、指形成一个整体,动作圆润、协调、连贯,指尖有轻微的抚摸力度感,属软击拍。

拉:拉类手法多用于表现激昂、庄严、雄伟等情绪。其动作基本状态为:以臂、肘运动为主,动作连贯,刚劲有力,呈直线运动状态,属硬击拍。

弹:弹类手法多用于表现活跃、跳动、坚定、果断等情绪。其动作基本状态为:手腕灵活而有弹性,击拍短促,反弹有力,臂、肘动作幅度不大,以手腕动作为主,其硬度介于软、硬击拍之间。

提:提类手法多用于处理音乐中的一些突出效果。

静:静类多用于休止处、长音和乐曲结束部分。

(二)注意事项

这五种动作的基本状态为:肩、臂、肘、腕、掌、指整体运动。

手势呈向下冲击状,到了拍点后急速向上提起,动作幅度很大,属硬击拍。

上述几类手法只是众多指挥手法的五种归类形式。在管乐指挥实践中,必然会涉及更多的手法以及多种手法的综合运用,指挥者可根据管乐作品的表达需要,创造性地运用指挥手法。

第二节 基本指挥技术

熟悉各种拍号的指挥图式后,便要开始学习各类基本指挥技术。这些指挥技术是指挥的基础,能够帮助指挥应对一些简单、基本没有变化的曲目,这也是指挥能力进阶中最重要的基本功。在逐渐深入学习的过程中,指挥学习者会发现,真正高级的指挥技术并不在于指挥技术有多绚丽、指挥动作有多潇洒,而在于是否能够将看似平淡无奇的基本指挥技术通过思考,根据乐曲进行调整,从细节处展现自己对于乐曲的理解。本节基本指挥技术会从起拍、收拍、力度变化、速度变化、特殊节奏、左右手分工六个部分进行详细讲述,建议学习者先将指挥图示与以上六个部分熟练结合并掌握后,再进入下一章节研读(结合不同曲目专门训练不同的指挥技术)。

一、起 拍

起拍是音乐进入前的准备动作,也叫预备拍。在全乐团开始演奏乐曲前,指挥会预先打出预备拍,从而提示团员乐曲的速度、力度、气口和情绪,让所有团员以一致的气口、速度、力度和情绪进入音乐。因此,起拍技术对于指挥来说是最基础的技术之一。

图 5-2-1 $\frac{4}{4}$ 拍指挥图示 图 5-2-2 $\frac{2}{4}$ 拍指挥图示

起拍的挥拍图示通常是正式拍的前一拍,速度过快的作品或音乐片段可提前更多但不超过一小节。以 $\frac{4}{4}$ 拍为例,若音乐是从一小节的第一拍开始,那么预备就要从上一小节的第四拍开始

挥拍（如图 5-2-1）。图 5-2-2 是 $\frac{2}{4}$ 拍的预备拍练习图示。若音乐是从小节的第二拍开始，则指挥打的预备拍是这小节的第一拍。但当团员能力与经验不足或音乐速度过快时，团员无法仅仅通过一拍预备拍正确预知音乐速度，指挥甚至可以选择提前一小节进行预备。

谱 5-2-1 《小小、小小花》第 1-5 小节

　　《小小、小小花》的开头，以弱起小节的后两拍开始，实则可以理解为音乐从这一小节的第三拍开始，此时音树以中强（*mf*）的力度演奏。因此预备拍要从 $\frac{4}{4}$ 拍的第二拍图示开始挥拍。指挥打预备拍的同时看向音树演奏者。紧接着，长笛声部在下一小节的第一拍以弱（*p*）的力度开始，此时预备拍应从前一拍（第四拍）打（方向向上），动作幅度要小且柔和。随后在第二小节第四拍，单簧管声部进入音乐，预备拍从第三拍图示开始挥拍（方向向外）。

　　预备拍前，指挥眼神要注视将要演奏的团员，不得目光涣散，因为此刻所有团员都会将目光看向指挥。只有指挥与团员眼神交流，才能准确快速地传达指令。由于管乐器都是需要演奏者先吸气才能演奏，指挥在挥预备拍时最好能够吸气，起到提示、统一团员气口的作用。预备拍的速度即是音乐开始后的演奏速度，因此指挥在台下练习时，要训练自己对音乐作品速度的把握能力。对于不同的速度都要做到张口呼吸的时间点是正确的；其次，预备拍的力度也要与作品力度一致；最后是情绪，指挥要通过面部表情及挥拍向团员表达正确的情绪。若音乐情绪较为激昂，则指挥应精神抖擞，眼神坚定不移，挥拍铿锵有力；若音乐较为舒缓，则指挥面部放松，眼神柔和，动作幅度较慢且柔。

谱 5-2-2 《蓝色山脉》第 1-7 小节

谱 5-2-3　《草原夜色美》第 1-7 小节

若音乐从某一拍的后半拍开始,则从这一拍正拍开始给预备拍即可。在进入拍点前要抬起手然后加速,经过拍点后要快速反弹,以这样的动作提示团员进入演奏。

谱 5-2-4 《瑶族舞曲》第 131-138 小节

二、收　拍

当音乐暂时休止或结束时需要指挥用统一的手势提示所有声音结束,这个手势便称为收拍。收拍包含"预示"(提醒团员即将结束)与"收"两个动作。收拍动作可以有多种方向、形状和图示,从方向来看,可分为内收、外收和直接收三种;从收拍速度来看,可分为快收和慢收。除此之外,还有多种不同的收拍方法。总之,收拍的动作一般伴随着指挥棒的运动后停止,或者是手握拳或手指尖捏紧的方式。以上可根据不同音乐作品的内容及情绪进行选择。

收拍的预示同起拍时一样,可搭配指挥自身的呼吸动作,提示团员收拍。向内收拍时左手原地顺时针绕圈,右手原地逆时针绕圈,手指尖从张开到慢慢收拢,从起始处到接近身体另一侧时完全捏住。直接收时手在预示向上的挥拍过程中直接往下弹,同时手指迅速捏紧。收拍时同样

要注意动作的力度与速度。收拍动作完成速度要与乐曲速度一致,不能拖沓或加速。力度上(表现在划拍范围上)要与谱面一致,乐曲情绪也要与作品匹配。

谱 5–2–5 《草原夜色美》第 85–89 小节

谱 5-2-5 中,在一个弱(**p**)到很弱(**pp**)的渐弱后,音乐结束在最后一小节的第一拍。在倒数第三小节时,指挥动作幅度开始变小,到最后一拍时应开始做预示与收拍动作。这个乐段应选择慢速度内收的动作,或慢速直接收效果最好,以此方式来表现音乐逐渐消失的过程。

谱 5-2-6 《玫瑰狂欢节序曲》第 230–237 小节

谱 5-2-6 中,这首乐曲结束在极强(**fff**)的力度上。从音乐织体及演奏乐器来看,这是全乐团的强奏,情绪十分激昂,因此选择快速的直接收的动作最佳。

谱 5-2-7　《征程》第 81-84 小节（短笛与长笛声部）

收拍中有一种特殊的技术叫连收带起技术,它用在两个连接紧密的乐句之间,收束前音的同时开始下一个音。由于前一个乐句的收拍与后一个乐句的起拍正好重合在一拍,因此需要用到连收带起的动作。

谱 5-2-8　自制乐谱

连收带起的动作要领:当音乐演奏到上图第二小节的休止符时,做收拍的动作,可向内画圈,也可直接捏紧手指尖,捏紧的同时手向上抬,预示下一小节的开始,而后开始下一小节。

当涉及连收带起的声部织体完全相同(如谱 5-2-8)时,可根据音乐情绪、力度、方位的不同选择单手或双手进行同样的连收带起动作。

当一个声部收束音乐,另一个声部同时开始演奏时,可以让双手分工,一手收束音乐,一手起拍,两手同时进行。

三、力度变化

　　管乐曲中涉及到的常用力度变化有渐强 *cresc.*（*crescendo*）、渐弱 *dim.*（*diminuendo*）、强后即弱 *fp*（*fortepiano*）、突强 *sf* / *sfz.*（*sforzando*）等。所有的力度变化伴随着图示的大小变化或手位的高低变化，又或是两者的结合（右手做图示的大小变化，左手做手位的高低变化）。像突强和突弱这类的力度变化要使用身体突然的剧烈运动或突然的静止来达到对比效果。指挥挥拍主要运用到的部位有手臂（大臂、小臂）、手肘、手腕、手掌与指尖，各部位代表的力度层次是不同的。力度越小，用到的部位越少。当演奏弱力度时，只需轻微地移动手腕及挪动小臂即可。当演奏强力度时，需要运用整个手臂。

（一）渐强（*cresc.*）

　　乐曲渐强时，指挥的挥拍图示范围逐渐由小变大。手臂摆动时需要更多的力量，并挥出一种受阻力的感觉，类似在泥浆中缓慢移动手臂之感。除了挥拍图示，还可以将掌心朝上，将手的位置由低向高处托起。注意这个过程一定要与乐曲的渐强过程相结合，图示不能运动过快，以至于没有空间可以继续扩大图示。将手位从低处托起的动作一般要与另一只手挥图示拍的动作结合使用（此时图示范围可不变），这是因为团员需要一个指挥的图示来统一节奏，以防演奏速度偏快或偏慢，导致数拍不一致。

谱 5-2-9　《花溪河边的垂柳》第 1-8 小节

谱 5-2-9 中,萨克斯管声部在乐曲一开始演奏长音,钟琴、长笛和单簧管声部演奏旋律。乐曲为 $\frac{3}{4}$ 拍。指挥在给预示拍的时候,眼神要聚焦在演奏这三个乐器的团员身上,提示团员开始演奏。由于钟琴长笛和单簧管声部演奏旋律,因此右手最好打 $\frac{3}{4}$ 拍的图示统一他们的速度。而萨克斯管演奏长音,最好让左手掌心斜向朝上,相对静止不动,以表达长音的织体。从第三小节开始,萨克斯管声部开始渐强,共两小节,力度从弱到强。此时左手要慢慢向上托起,并注意手向上托

起的速度,要在两小节内将手大约抬高到眼睛所在的高度。其他声部是从第四小节开始渐强的,因此右手从第四小节开始将图示范围扩大,到第五小节停止扩大。

从这个例子可以总结出,长音一般可以用左手静止不动表示,其次长音的渐强也可以用左手手位由低变高表示。而织体较复杂时,一般用右手打图示拍表示,渐强用图示由小变大来表示。

谱 5-2-10　《花溪河边的垂柳》第 25-40 小节

（二）渐弱（ *dim.* ）

乐曲渐弱时与渐强动作正好相反,其中一种动作为挥拍的范围由大变小,掌心方向不变但手整体往身体方向挪动,另一种动作为手位由高位置向低位置下降,也可结合手位由外向里收的动作,既下降又向内。与渐强的要求一样,注意这个过程一定要与乐曲的渐弱过程相结合,图示不能变化太快,否则会导致没有足够空间继续缩小图示。将手位从高位置处下降的动作一般要与另一只手划拍的动作结合使用(此时图示范围可不变)。

谱 5-2-11　《玫瑰狂欢节序曲》第 36-49 小节

谱 5-2-11 中，第 40 小节开始乐曲以强的力度（ *f* ）开始新的乐段，而后在第 47 小节渐弱
（ *dim.* ）。仅用一个小节将整个铜管声部的强力度（ *f* ）变为弱力度（ *p* ），指挥需要将手势大幅度缩
小，最好是两只手同时将手位从外部、高位置处快速转变为内部、低位置处，并且伴随着右手图
示的快速缩小。

谱 5-2-12 《玫瑰狂欢节序曲》第 1–8 小节

（三）强后突弱（*fp*）

强后突弱（*fp*），即当强的拍点打出去的那一瞬间立刻收回来，掌心朝向团员，预示弱的力度。

谱 5–2–13 《征程》第 73–78 小节

（四）突强（ sf / sfz ）

挥出突强的力度需要在强音前作出预备的动作，指挥预备动作要夸张以引起团员注意，在强音上再打出大范围的击拍。

谱 5-2-14 《幸福的格物》第 231-238 小节

谱 5-2-15　《征程》第 1-6 小节

四、速度变化

　　乐曲中的速度变化有两种情况,一是以新的速度开始新的乐段;二是在乐曲进行中逐渐改变速度。在前文中已经阐述指挥应先训练自己对各种速度的把握能力,才能游刃有余地指挥速度变化的乐段。

　　首先讲解第一种情况,以新的速度开始新的乐段,如谱 5-2-16 所示。前段为慢速乐段,从第 40 小节开始,速度转变为每分钟 132 拍。指挥应从第 40 小节的预备拍开始突然加快挥拍的速度,并在后面的乐段中一直保持这个速度。

谱 5-2-16 《玫瑰狂欢节序曲》第 36-42 小节

第二种是在乐曲进行中逐渐改变速度。

谱 5-2-17　《玫瑰狂欢节序曲》第 190-197 小节

谱 5-2-17 中，从第 192 小节开始，乐曲速度逐渐加快，指挥图示中每拍时间要越来越短，但要注意速度应在匀速的基础上不断加快，不可突快。在指挥弱力度下的渐快乐段时，挥拍动作图示要节省空间，减小动作幅度，否则指挥手臂会感到疲惫。但尽量不要变成合拍，以免管乐团演奏速度不稳。

谱 5-2-18 《玫瑰狂欢节序曲》第 160-165 小节

谱 5-2-18 中,自第 161 小节开始,乐曲速度渐慢,最后停在这小节最后一个和弦上无限延长。此时指挥速度要在匀速的基础上渐慢,由于从渐慢到自由延长记号仅半个小节,渐慢幅度较大。因此指挥排练时要提前与管乐团沟通,当演奏到这里时乐曲的渐慢速度大约是什么样,给团员演

唱或演奏实际效果,保证全乐团整齐地渐慢。在挥拍上可以尝试打分拍,即一个八分音符挥拍一下,等于将三连音当成一个三拍子的小节打,这样团员就能够将每一拍的拍点合到一起。当进入长音时,手的动作停止,直至快板乐段时,再以每分钟 132 拍的速度在预备拍起拍。

谱 5-2-19 《玫瑰狂欢节序曲》第 114–121 小节

谱 5-2-19 从最后一个小节开始渐慢,这一小节中 $\frac{2}{4}$ 拍的图示在打第一拍的时候,指挥的动作就要开始慢下来。由于这是一个大切分节奏,最后一个音是在指挥打完第二拍动作后才发音的,因此指挥在这里可以将第二拍打成分拍,即一个八分音符打一拍,这样能更好地控制乐团的整齐度。

1. 分拍与合拍

分拍与合拍是在乐曲速度过慢或过快,正常的挥拍无法有效指挥乐团时选用的更佳的挥拍方式。分拍是将原本的一拍挥拍动作均分为更小的两拍、三拍甚至四拍的挥拍动作;合拍是将原本需要挥两拍、三拍或者四拍才能完成的挥拍动作合并为一拍的动作。

2. 分拍

分拍主要运用于:

(1)当音乐速度过慢,正常按照图示挥拍无法精准指示速度或无法充分表达指挥意图时;

(2)当音乐开始渐慢,需要指挥给出具体渐慢幅度与速度时;

(3)当遇到特殊节奏如三连音、切分、附点时。

一般情况下,分拍的图示是在原来的挥拍方向加入二次击拍。如第二、四拍原本图示方向是第一拍向下打,第二拍向上打,共两个动作。分拍后变为四个动作,两个向下打的动作加两个向上打的动作。

3. 合拍

合拍主要运用于:

当音乐速度过快,指挥来不及精准挥出每一拍时,用合拍既能够保证乐团演奏的速度稳定,也能保证指挥对团员的演奏控制。

一般合拍的规则为:

(1)将原本需要一拍打一下的动作整合为两拍打一下:如 $\frac{2}{4}$ 拍合拍后一小节只打一下, $\frac{4}{4}$ 拍合拍后一小节只打两下(使用二拍子的指挥图示);

(2) $\frac{3}{8}$ 拍和 $\frac{3}{4}$ 拍的乐曲合拍后每三拍打一下即一小节只打一下。快速的 $\frac{6}{8}$ 拍乐段,合拍后每三拍打一次,一小节共打两下(使用二拍子的指挥图示),抑或每两拍打一次,一小节打三下(使用三拍子的指挥图示)。快速的 $\frac{9}{8}$ 拍合拍后每三拍打一次,一小节共打三下(用三拍子的指挥图示),以此类推。

谱 5–2–20 《征程》第 133–138 小节

谱 5-2-20 中,这一页的第一小节乐曲开始渐慢,第二小节便转变为每分钟 66 拍的速度,渐慢的幅度非常大。小号、圆号和长号声部演奏快速的三连音节奏型,齐奏时容易不整齐从而影响管乐团整体的节奏。因此仅用 $\frac{4}{4}$ 拍的图示来做渐慢是不够的。当遇到这样的渐慢情况时,我们要利用每一个三连音前的停顿减速,减速时指挥应放大图示,保持减速的呼吸明确。必要时可以选择打分拍,从第一小节的最后一拍开始。

谱 5-2-21 《玫瑰狂欢节序曲》第 51-58 小节

谱 5-2-21 为《玫瑰狂欢节序曲》的快板段落,因速度较快,可以考虑打合拍,即一小节打一拍,这样指挥动作简洁,团员的演奏也会更加干净利落。

谱 5-2-22 《蓝色山脉》第 33-48 小节

谱 5-2-22 自第 37 小节始，乐段为 $\frac{6}{8}$ 拍，速度较快；若指挥每拍都清清楚楚地打出来，会导致手臂紧张僵硬地挥拍，且不利于团员识别拍点。因此建议这里用合拍，将每三拍合并为一拍来打，即一小节只需打两拍，参照 $\frac{2}{4}$ 拍的指挥图示。

五、特殊节奏

（一）反拍重音

反拍重音即重音不在正拍出现，而在后半拍出现，因此在指挥时要在正拍即重拍的前半拍用手腕的点击动作加以强调。

谱 5-2-23 中，以第 75 小节为例，其中一个重音记号在第二拍后半拍出现，此时要利用指挥图示提示团员。在第二拍的正拍上，指挥在击打指挥图示的同时要加快进入每一拍点的速度，形成拍点的爆发性和快速反弹，同时配合指挥和团员眼神的交流，以达到提示团员的目的。

谱 5-2-23 《征程》第 73-78 小节

（二）附点及切分

谱 5-2-24 《征程》第 79-84 小节

谱 5-2-24 中,第 82 小节的第一、二拍由大部分乐器演奏大附点节奏,这种情况与前面所说的反拍重音非常像,即重要的音在后半拍出现。因此可以运用同样的指挥手法即在第二拍正拍加快进入拍点的速度,形成拍点的爆发性和快速反弹,同时配合指挥和团员眼神的交流,提示团员在第二拍拍点后进入。切分节奏亦是如此,如本谱大附点节奏后面紧挨的切分节奏。切分节奏就节奏本身来说,最重要的音是中间的一拍长音,要提示中间的音,则必须在其前一个音做好预备,因此也是在正拍即第一个音给一个突出的点和反弹即可。

(三)断奏

断奏分强断奏与弱断奏。断奏要求整个手腕、小臂或大臂在拍点上要快速抬起(具体运用什么部位依据乐曲强弱而定),做出类似拍皮球时手的动作。强断奏是运用整个小臂或大臂进行断奏,手腕与手臂融为一体抖动,切忌上肢某一部位单独抖动。弱断奏时只需手腕抖动以及小臂微微抖动即可。

谱 5-2-25 《F 大调第二号军乐队组曲》第 1-8 小节

谱 5–2–25 中，乐曲一开头便是强断奏，营造出军队般威严的气氛。此时在挥拍时挥向拍点的动作速度应加快，到了拍点后立刻使用强力反弹，形成断奏的效果。

（四）连奏

当乐曲中出现用连线表示旋律的连奏时，就要在挥拍上作出连贯的感觉。挥拍时要想象有人在反方向拉拽自己的手或是手在深水里搅动的阻力感，防止手腕出现突然的抖动，此过程应弱化拍点的曲线形运动。

谱 5-2-26 《第二华尔兹》第 1-20 小节

(五)连跳音

连跳音是指在音符上方同时出现跳音记号和连音记号的音。遇到这类记号,演奏的效果就像迟钝的跳音,跳音动作没有那么敏捷了,因此指挥的挥拍也要在跳音的基础上粘连一些。

谱 5-2-27　《小白帆》第 1-8 小节

谱 5-2-27 中单簧管声部的演奏法即为连跳奏法,即演奏了音符时值的 $\frac{3}{4}$,不至于像跳音一样果断,也不至于像连音一样连绵,既保留俏皮感又不失旋律感。此时,指挥在挥拍时需要展现这种音乐形象,即介于连奏和断奏之间,到达拍点时应使用手腕发力使右手臂轻轻地跳起来,像一条柔和的曲线。

(六)左右手分工

乐团演奏中,指挥的左右手都应该尽量分工。分工不仅美观,有利于对不同方位的乐器的指挥,也能够使演奏者及时根据指挥做出更多的指令动作。

左右手分工主要运用在以下几个地方:

1. 当音乐力度不强时,可只留右手挥拍及提示,左手放于胸前,或轻微移动,配合音乐情感。

2. 当不同乐器相继进入或休止时,左右手根据乐器方位引导团员进入及结束。

3. 当渐强渐弱时,左手做出力度变化的提示,右手继续打稳定拍。

4. 当乐团节奏稳定时,可用一只手指挥音乐线条及音乐情感,带动团员的音乐情绪。

左右手分工的训练必须要遵循循序渐进的原则,主要是:

1. 先训练一只手做渐强渐弱(上下运动),另一只手按照基本图示挥拍。练习时应观察两只手,不能互受影响;当一只手渐强渐弱时,另一只手的位置要保持在起始挥拍的范围内,不能不经意地上下运动。做渐强、渐弱的手也必须直上直下,不能受影响打弯。为了更好地练习双手的协调性,建议两只手的任务互换做练习。

2. 训练一只手按照基本图示挥拍,另一只手在各拍上预示其他声部的进入。如预示长笛声部在第二拍的进入,此时这只手应当在第一拍打预备拍,第二拍正式进入,随后击打正常拍。此练习也可左右手互换进行。

3. 将以上训练加大难度,如将两手的力度各分配为强和弱,或其他力度;或使用不同的速度、不同的节奏进行训练等。

谱 5-2-28　《花溪河边的垂柳》第 33-40 小节

　　谱 5-2-28 中,木管声部与小号声部自第 33 小节开始转而演奏高音旋律,铜管声部自第 34 小节开始演奏低音旋律,指挥此时双手分工可更好地提示团员旋律的进入和起伏,与另外的声部进行区分。此时指挥需要分别在第 33 小节第三拍以及第 34 小节第一拍进行不同声部的进入提示。这两个动作十分考验指挥的协调力。当两个声部的旋律进入得到应有的提示后,指挥的左右手分工还需要继续,因为两个旋律的韵律不一,需要指挥继续给出提示。

谱 5-2-29 《花溪河边的垂柳》第 66-72 小节

总之,指挥时应遵循准、省、美的指挥动作基本原则。

1. 准:对作品的理解要准确到位,指挥的挥拍应准确无误。

2. 省:尽可能把在指挥过程中出现的复杂问题简单化;指挥的语汇简明扼要,指挥的手势简洁、清晰,让演奏团员一目了然。

3. 美:形体语言必须具有美感,具有视觉艺术效果;要通过形体语言表达作品的音乐内涵,来激发团员与观众的情绪,达到听觉与视觉的完美结合。

指挥动作应该符合准、省、美的要求,指挥务必对自己有较高的要求,更多地将音乐要求凝聚在手的动作上;并且能够依靠手把演奏要求传达给团员,尽量少用语言。

第三节　指挥进阶技术训练

一、速度变化

训练曲目:《玫瑰狂欢节序曲》(选段)

训练方法:转换拍子速度的地方一般位于变速度前一拍。因此在变速度前一小节,要提前预想好变速度后的具体速度,准确地变速。需要通过指挥在研读总谱时不断地"边唱边挥"进行练习。

谱 5-3-1　《玫瑰狂欢节序曲》第 1-15 小节

谱 5-3-2 《玫瑰狂欢节序曲》第 36-42 小节

谱 5-3-3 《玫瑰狂欢节序曲》第 114-129 小节

谱 5-3-4 《玫瑰狂欢节序曲》第 160-165 小节

二、左右手分工

训练曲目:《草原夜色美》

训练方法:左右手分工的前提是,指挥要通过研读总谱等案头工作清楚地知道重要的声部进入、重要的声部收拍、渐强渐弱以及速度变化等指挥关键点,在必要时需在谱面做出标记。而后在指挥练习时将上述的指挥关键点进行左右手分工,最后进行分工的肢体训练。

谱 5-3-5 《草原夜色美》第 1-14 小节

三、拍号变化

训练曲目：《草原夜色美》

训练方法：在研读总谱时，指挥需要进行"边唱边挥"的练习。拍号变化频繁的段落，指挥需要准确地指挥出各拍子的图示，以便演奏者清楚地了解音乐进行至何处；除旋律声部外，指挥应

对关键的伴奏声部进行进入及收拍的提示；一部分拍号变化时会伴随着律动的改变（如 $\frac{3}{4}$ 拍变为 $\frac{4}{4}$ 拍），指挥此时应着重练习律动变化在指挥手势当中的区别以及准确性。提前对拍号的变化作出反应，尽量以背谱的方式熟练掌握拍号变化的段落。

谱5-3-6 《草原夜色美》第22-28小节

谱 5-3-7　《草原夜色美》第 78-84 小节

四、力度变化

训练曲目:《征程》

训练方法:力度的变化主要通过挥拍的范围大小变化来表现。除此以外,身体的动作、面部表情的变化以及挥拍的轻重,也能够直接给团员传达变化的音乐形象。

谱 5-3-8 《征程》第 1-12 小节

五、特殊节奏

训练曲目:《征程》

训练方法:指挥需提前明确特殊节奏的重音位置,在指挥时不可混乱。可通过"边唱边挥"的方法首先做到不混乱,进而做到在重音位置辅助团员进行演奏。具体方法可参考上文所提到

的关于后半拍的击拍方式。

谱 5-3-9 《征程》第 79-84 小节

第四节　指挥的排练技术

一、指挥的性格与魅力

指挥是管乐团中不可缺少的人物。团员需要一个核心人物来引领他们前行,按照指挥的要求完成排练中的每一项任务。从团队的角度来讲,指挥就是团队的领导者,在某些条件下,指挥甚至能够成为团员的崇拜对象。在对待团员时,指挥要威严而亲切。管乐团的凝聚力与排练热情在很大程度上受指挥的性格影响,特别是他的个人魅力与工作热情。

根据团员年龄、能力的不同,在面对小学生管乐团、初中生管乐团、高中生管乐团、大学生管乐团及老年管乐团时,指挥要采用不同的领导风格与排练要求,充分考虑乐团成员在音乐水平和态度方面的差别。学生、将音乐活动作为副业爱好的团员与靠音乐谋生的专业演奏人员,对排练的态度不尽相同。指挥与团员不是一种常规的领袖—团员关系,指挥在演奏乐器方面可能没有团员专业,但是指挥可以做一个教育者,一个善于调动、发现团员内在能力的伯乐,将团员内在的最佳特性展现出来,激发团员的排练欲望。指挥可以通过眼神及声音力度、性格来感染团员。

指挥应该采取民主的表达方式,尽量少使用个人权力、强势地表达自己的意愿,应与其他团员保持平等并尊重他们,促进团员产生安全感和独立感。指挥可以和团员一同制定排练和演出计划,并且在团员提出问题时能够勇于承认错误,积极改变自己。民主型领导能够激发团员的兴趣和参与意愿,使他们更好地互相理解,但这不意味着指挥在任何情况下都必须采用民主的方式。指挥最好在开始给不适应的团员施加一些权威,然后逐渐过渡到民主的领导风格,对个别特殊的团员可以采取专制的手段。

二、指挥的排练技巧

在开始排练前,指挥简单问候乐团团员,并确定要求的全体演奏人员皆已出席。

(一)乐器调音

在排练开始前,指挥要指导管乐团仔细调音,并且在排练过程中一旦发现乐器走音,就要马上重新调音。造成音准问题的因素有很多,但并不是所有音准的问题都能通过调音来解决,例如有一部分原因归根于乐器本身的特性。除了键盘乐器和竖琴的调音,其他全体演奏人员必须通过聆听乐团其他成员的演奏,来努力保持一个音在同一音高标准上。乐团的音高在排练过程中会有上升的倾向,因此适时的调音非常重要。关于调音方式,可先让团员用电子校音器单独把自己的乐器校准,再由双簧管给标准音 A。在这个阶段要注意调音的方式,若是双簧管演奏标准音 A 后,整个乐团就轰然而起都加入到对音的行列中,只会让团员听不清自己的准确音高,因此在管乐团中木管乐器、铜管乐器必须要分开单独调。

(二)指挥不要试图在管乐团演奏之前用冗长的音乐作品分析来开导乐团团员。因为在演奏之前,指挥的讲述永远是空洞的,冗长的赘述只会让演奏者感到昏昏欲睡。另外若是专业演奏人员还会对指挥空洞的分析持批评和怀疑态度。只有通过具体的音乐演奏效果才能使团员们了解并做到指挥对作品的处理。

(三)指挥给团员讲述音乐时要毫不犹豫,声音要洪亮,尽可能将意见用团员能理解的具体技术建议表达出来。指挥在排练过程中表达音乐意图时的语言要具体、通俗易懂,不要用空洞抽象的语言来描述。当指挥要求乐团表达乐曲情感时,最好为团员们演唱示范。

(四)乐团在演奏作品时,指挥切忌随便发表口头评论。在中断乐团演奏前,指挥要想好自己所要讲的内容和处理,并且判断这个内容是否值得乐团停下来。在有些情况下,指挥用手势、面部表情就足够将音乐意图传达给演奏人员,而不需要口头澄清。要做到这一点,指挥要依靠指挥棒的技巧。如果一个乐段演奏得不够完美,但是这只是一个偶然现象,也许是气息的问题,也许是手指的问题,总之管乐团在之后的排练中再遇到这类情况无须指挥的指点就可以纠正,那么指挥就不需要重复排练这个乐段。但是,如果乐谱中某个地方在演奏中碰到了一些技术的问题或配合的问题,特别是当指挥或乐团面临一个全新的作品时,停下来进行讨论就会很有价值。在很多情况下,团员会和指挥一样敏锐地注意到自己的错误,如果指挥对一些小毛病小题大做,那么团员就会牢记于心。但是当技术上或者风格上的细节需要解释时,指挥必须毫不犹豫地采取行动。

(五)当排练效果不令人满意时,一个年轻的指挥很难判断是自己的责任还是乐团的责任。指挥和演奏人员一样会犯错误,掩饰错误是不明智的,这时候指挥应当大方承认错误,并和团员讨论正确的处理方式。作为指挥,要知道什么应该表达、什么不该表达,知道批评和鼓励用什么

样的措辞以及什么时候应该批评或鼓励、什么时候讲一句轻松的话可以缓和紧张的气氛等,这些都会影响指挥和团员之间的关系。指挥作为团队领导者,必须找到特殊的方式来传达感情,且运用不同的方式来表现不同风格的音乐,用不同的排练方法来引领团员找到音乐的密钥,能使排练事半功倍。另外,指挥要处理好情感与理智的关系,也要提醒自己的团员,本身要有"克制机能",不要百分之百地卷入音乐感情之中,要保持理智,客观地聆听团员的实际音响效果。

(六)指挥的高要求能够激励团员努力达到目标,但目标要贴近实际水平,不可难度过大。因此不要过早地表现出对管乐团的成绩很满意,要不断对他们提出更高的要求,他们也许比想象中更有潜力。

(七)排练间隙

排练间隙是指必要的中断,它可以让排练过程中团员的注意力保持高度集中。当排练到一定时长后,团员需要更换大脑专注内容,可激活大脑的积极性,例如排练间隙穿插一些音乐理论的讲解或团员们一起就一个音乐概念及其实施进行讨论。短暂地进行排练转换后,团员们又可以精力充沛地开始下一段排练。

第六章

管乐合奏训练与指挥实践

为了更好地说明指挥在准备排练计划、研究总谱、排练要点、乐曲诠释等几个方面的方法和要求,本章选用难度循序渐进、难点不同、风格不同的六首著名且热门的管乐曲目进行细致讲解。这些曲目经常出现在国内的各类管乐比赛和展演中。

这六首曲目是《打起手鼓唱起歌》《草原夜色美》《征程》《幸福的格物》《蓝色山脉》和《花溪河边的垂柳》,本章将分别从创作背景、曲式结构、演奏及指挥提示这几个方面进行讲解。

第一节　《打起手鼓唱起歌》

一、创作背景

《打起手鼓唱起歌》是一首新疆特色民族歌曲,由韩伟作词,施光南作曲,于 1972 年 7 月创作完成。该作品节拍欢快、曲调悠扬,展现了一幅人民美好生活的幸福画卷,也流露出了对家乡的热爱和建设祖国的憧憬与豪情。为培养更多管乐艺术人才,在传统和现代之间架起一座桥梁,用东方式的音乐语汇诠释我们的民族精神,作曲家陈黔先生将其改编为管乐版本,在全国音乐会、学生音乐节、各中小学生管乐团等舞台上演奏,并于 2019 年入选中宣部"庆祝中华人民共和国成立 70 周年优秀歌曲 100 首"。

二、曲式结构

这首乐曲调性先为降 B 大调,后转为降 E 大调,为回旋曲式,由 6 小节的引子、主部及两个插部组成,主部主体部分为 A 乐段、B 乐段两部分,主部重复出现两次。主部乐句随着不断再现出现变化,但整体乐句结构变化不大。

《打起手鼓唱起歌》曲式结构

这首乐曲中的主部由起承转合四句式,与不断将起句的八分音符弱起及第一拍的四分音符所构成的逆分型节奏,通过反复形成的下行音列组成。第一句展现了主题,第二句承接第一句继续发展,第三句则运用了级进手法进行旋律的改变,第四句构成了完整的乐句,两个插部则都在主部主题中的 $\frac{2}{8}$ 拍节奏基础上不断发展扩充。在调性上,首先从降 B 大调进入,至插部 B 的第二个乐句开始转至下属调降 E 大调并直至作品结束。这首作品带有着浓郁的新疆风味,明亮欢快而又悠扬的旋律为人们带来了精神上的鼓舞,同时展现出了对生活、未来的美好期许,激发人们愉悦欢乐的情绪。6 小节的引子开门见山,通过全奏将快乐的气氛渲染出来,为主题的呈现与展开奠定基础。插部则充分运用主题动机进行发展,使得作品更加丰富饱满。整首乐曲结构安排合理,精准通过主题材料进行发展,同时木管组、铜管组以及手鼓、小鼓等打击乐器在各司其职的同时,也能够相互配合,充分展现了民族音乐的特点,使听众保持听觉上的新鲜感。特别是主部再现时对主奏旋律的乐器更换,都体现出作曲家对其音色的安排,以及对听众心理的精准把握。

三、演奏及指挥提示

这首乐曲整体风格较为明显,但在细节、声部配合上都需要精益求精。如弱起节奏的精准及整齐,铜管、打击乐的力度与木管乐器配合之间力度的控制等,都需要反复琢磨与练习。

(一)演奏提示

1. 此曲有较多长音作为背景音,在平时训练时应加强吹奏者的气息力量来保持支撑,并注意演奏时长音需要饱满且音量不能太大。此外,还有大量长音与跳音相互结合、切换的地方,因此在保持气息稳定的情况下,演奏者不可用气过急过猛,防止跳音音头太强过于突出而破坏乐句的整体性。

2. 在铜管乐器和木管乐器相互配合的乐句中,当它们力度标记相同时,铜管乐器的力度相较于木管乐器的演奏应更为轻声一些,同时注意铜管乐在进入前要提前做好预备,使得乐句音色的变化更加自然连贯。

谱 6-1-1 《打起手鼓唱起歌》第 85-88 小节

3. 注意旋律中的强弱规律,正拍进入时应稍加强调第一拍,演奏者自己心中要保持律动感,在看指挥的挥拍与进入提示的同时,多听伴奏声部的节奏,保持节奏速度的平稳,从而预备好弱起节奏的进入,保证其准确整齐。

4. 如谱 6-1-2 所示,乐曲中有较多重音记号。在演奏这样的力度效果时,要结合乐器演奏法、旋律情感来演奏,其他涉及到带有重音及强弱力度变化的地方,也要严格按照谱面的记号来演奏。

谱 6-1-2 《打起手鼓唱起歌》第 7-12 小节

5. 如谱 6-1-3 所示,在演奏这样连续的跳音时,应将跳音演奏得轻巧有弹性。演奏时强调一下四分音符,这样能较好地维持音乐的律动感,否则会产生停滞、拖沓的演奏效果。可以利用节拍器慢速练习,加强律动和速度的稳定性和准确性。

谱 6-1-3 《打起手鼓唱起歌》第 31-33 小节

6. 如谱 6-1-4 所示，演奏完主旋律后吹奏长音时要稍微减弱一点音量，不可盖过后面进入的乐器的音头，同时不断渐强时，要将力度变化处理得明显一些，以衔接后面三个重音，一气呵成。

谱 6-1-4 《打起手鼓唱起歌》第 98—100 小节

（二）指挥提示

如谱6-1-5所示，作品中有很多较为短促的片段，同时声部的进入也较多。在指挥这些地方时，指挥要充分给予进入的提示，但幅度不宜过大，以点为主不可拖沓，点也要清晰明确，不要有多余的线条。同时指挥必须在排练前熟读总谱，清楚乐器的方位，以及什么时候进入，让乐器的进入准确、清楚。

谱6-1-5 《打起手鼓唱起歌》第43-48小节

如谱 6-1-6 所示,作品开头为弱起,且为全奏,在给予开头的预备拍时不可过多,一拍较为合适,过长的准备时间会让演奏者变得犹豫导致进入不整齐,从而使 *mf* 的力度受到影响,接下来的跳音演奏也会没那么干脆轻巧。

谱 6-1-6 《打起手鼓唱起歌》

此作品整体力度并不强,因此在正常演奏时挥拍动作不宜过大过多,这会使在渐强等段落时指挥的对比缩小,从而导致指挥挥拍含金量降低。

指挥的左手可用来预示声部的进入力度和情绪的变化,以及音乐线条的发展等。当某个声部已经成功进入,并且保持在稳定的演奏状态时,指挥无须过多地针对其挥拍,这反而会让团员产生压力或受到不必要的影响,乐团可能还会跟随指挥强调每一个单位拍,也会打破音乐的连贯性。在铜管声部及打击乐声部节奏型较为统一固定时,指挥要更积极地引领旋律和声部的进入,且这首作品的速度变化并不大,除了手和手臂的动作外,指挥在稳定的速度下,在指挥过程中可以跟随着节奏轻轻地摇摆身体,加强律动感,展现出跳跃、愉悦之情,让演奏者能够跟随指挥感受作品情绪的同时,吹奏也更加轻巧放松。

这首作品速度为每分钟 76 拍,指挥在指挥作品开始前须在心里确立好稳固的速度意识。虽然是较为愉悦欢快的作品,但是作品速度不能够太快,否则会削弱作品中赞颂赞美的悠扬感。同时这首作品有大量的跳音,过快的速度会让演奏者没有足够的时间换气,缺少气息支撑导致无法正确演奏,这都会降低作品的整体完整度和艺术性。

第二节 《草原夜色美》

一、创作背景

1983 年,作曲家王和声创作出了女中音独奏歌曲《草原夜色美》,作品通过对草原的赞美,热情地歌唱了祖国的锦绣山河。歌词中描绘了轻拂的晚风、悠扬的马头琴、灯火阑珊的蒙古包、牧归的牛羊和踏月的轻骑等景物,并将其细腻生动地展现在人们眼前。这首歌由蒙古族歌唱家德德玛演唱,传遍祖国大江南北,被誉为"中国的小夜曲"。1984 年初,这首歌参加"祖国在前进"全国征歌并荣获一等奖。近 30 年来,各类唱法的歌唱家和歌手不断演绎这首歌曲。此歌诞生后,王和声改编的无伴奏混声合唱版,在 2008 年 12 月又一次摘取了原文化部第 14 届文华唯一的合唱类一等奖以及 2011 年中国音协合唱作品"金钟奖"优秀作品奖等。

同名管乐合奏作品《草原夜色美》便是根据家喻户晓的独唱曲改编而来的。

二、曲式结构

	曲式结构	

引子	A 乐段	中段(B 乐段)	再现部 A'	尾声
1—23	24—40	41—62	63—84	85—89
F 大调—降 D 大调	降 D 大调	b 小调—A 大调—b 小调	降 D 大调—降 E 大调	降 E 大调

《草原夜色美》曲式结构

《草原夜色美》是再现单三部曲式,原版独唱版本也分为三个部分。这首乐曲中三个部分是 ABA' 的结构,A' 乐段的旋律部分除了调式变化,几乎与 A 段完全相同,是作者根据听众心理而巧妙安排的。整个 A 乐段是典型的"起承转合"关系。B 乐段则以一个主题动机通过发展变化而成,在速度与情绪上与前段皆有区分,表现了一种激动不已的心情与对美景的热爱。A' 乐段与 A 段相比主要在前两句和后两句之间增加了 4 小节的连接,铺垫转调后的气氛。尾声运用了引子的

材料,在钢片琴模仿的铃铛声中结束全曲。然而主体结构没有变化,整体的乐句结构相对比较规整,三部分皆为 4 句乐段,基本为 4 小节一句。

三、演奏及指挥提示

(一)演奏提示

要使铜管乐器保持吹奏长音、弱音并且音色稳定均匀,这是比较困难的,演奏者要控制好气息。气息放松,并保持匀速地吸气、吐气,长音就能吹得十分饱满,必要时可调整演奏人数。其次要注意气息与口型的配合,演奏者嘴巴要放松。

长笛声部一起吹颤音时,应当看指挥手势,保持气口一致、发音一致,控制演奏的速度,不可越吹越快。训练时可练习强颤音吹八拍,弱颤音吹八拍,并练习强弱的过渡。

演奏钢片琴要选用正确的槌。若使用橡胶头的槌,会使发出的声音沉闷,失去钢片琴晶莹剔透的音色。可选择实心的塑料或金属槌,塑料槌会发出普通的钢片琴的声音,而金属槌就会带有一种金属般的质感。

演奏钢片琴时想演奏出穿透力强、圆润饱满立体的声音,尽量在敲完每个音的一刹那,琴槌要快速离开键盘,即下槌以后槌头碰到琴键后向上弹,类似于"拍有弹性的球"的感觉,这样钢片琴的音色十分有弹性且清脆。

击打吊镲毛线槌的密度不能太大,槌太硬,敲起来声音不均匀。吊镲的大小为 16—18 寸,不能过小或者过大。敲击速度要掌握自己能驾驭的、最舒服的频率,不能选择过于难、快的速度,否则均匀度会下降。演奏者要记住敲击速度快不等于均匀。此外,吊镲的渐强是通过加重落槌力度来实现的,而不是频率越来越快(所有打击乐都一样)。当做渐强时,演奏者除了改变落槌力度,还可以改变敲击的位置,从吊镲的中心往边缘敲,敲击的半径越来越大,音量会越来越高。

(二)指挥提示

《草原夜色美》是一首较为抒情、奔放的乐曲,有较多的变拍子段落,需要在谱面标记清楚,不可在变拍子时出错误,否则会导致乐团的演奏混乱,每个变拍子的第一拍一定要指挥清楚。指挥的动作要柔和,拍点与拍点之间的连接动作要匀速、缓慢。在这首乐曲中,强力度的段落,挥拍动作也不能表现得太强硬,因为旋律、风格都属于较柔和型,所以在指挥强力度的段落时,指挥应将动作幅度变大。此作品标记速度为每分钟 60 拍,可先对着节拍器练习在这个速度上挥拍,并且还要能做到在强力度和弱力度之间灵活地转换。同时律动要十分清晰稳定,如果没有稳定的律动,演奏者就会抓不住管乐团的统一节奏,出现不整齐的现象。作品整体不浮躁,在渐强时注意乐团整体音量不可过于响。

第 19-20 小节(如谱 6-2-1 所示),力度由中弱变为中强,这是乐曲第一个明显的渐强,指挥

要提前转换情绪,将挥拍动作由小变大,并用身体动作和眼神提示演奏者。大幅度的挥拍动作可以持续到第 20 小节结束,此时演奏者已经进入状态,指挥可适量减小动作幅度,改为对管乐团的情绪引领,或者改为右手挥拍,左手引领旋律。

谱 6-2-1　《草原夜色美》第 15-21 小节

　　第 23 小节（如谱 6-2-2 所示）的中音萨克斯管独奏，指挥要给独奏者开始演奏的拍点。第 25 小节的长笛伴奏不需要特意去提示，可用眼神示意团员。因为指挥鲜明的提示动作可能会使长笛演奏者奏出重音，并且表现出不自然的情绪。这里在排练时可多练习长笛演奏者与中音萨克斯管独奏者的配合，让长笛演奏者聆听萨克斯管的乐感和节奏，从而实现更自然的接洽。

谱 6-2-2　《草原夜色美》第 22-28 小节

　　第 41 小节是全曲情绪最为激进的段落,速度也从之前的每分钟 70 拍提升至每分钟 80 拍。这对于指挥的带动要求会更高。指挥需在前一个无限延长音收束完毕后,采用更加积极的主动拍引导乐团在每分钟 80 拍左右的速度稳定住,在稳定住后可将主动拍变为被动拍跟随。

　　第 49 小节开始可以说是高潮段落,这里指挥要提前预示情绪和力度,并在前一到两小节用大幅度地挥拍和身体动作。当演奏者进入乐曲情绪后,指挥便改为较简单的引领。

　　这首乐曲中的主旋律与和声伴奏的关系应精心处理,和声伴奏要纯净,音准和节奏要极度统一,为乐曲营造气氛。排练时负责和声部分的声部要单独训练,共同演奏和声的演奏者要互相聆听,以达到声部间的融合。其次和声声部要让位于主旋律声部,表现出远近的层次。最后,和声声部在演奏时音头稍微隐藏一些,不要过于明显,最好能够当主旋律和和声同时演奏时,只能听见主旋律的音头,而和声声部的音头保持微弱力度即可。

　　整首作品由连续的旋律构成,每次旋律的出现都由不同的乐器独奏或组合演奏,伴奏织体并不复杂,故可不用照顾太多。指挥此时应更多采用被动跟随乐团的指挥方式,跳出乐团来控制乐团音响之间的平衡,引导带领旋律演奏更加贴近蒙古族音乐的风格。

第三节 《征程》

一、创作背景

《征程》这首乐曲表现了军人豪迈的气魄,以及势不可挡的锐气,从多方面描写了出征路上军人的心路历程和艰苦环境,用丰富的配器展现了不同乐器在表现丰富的个性上的潜能,激发听众的想象力。

二、曲式结构

《征程》曲式结构

《征程》为复三部曲式结构,乐句较为规整。作品中关系大小调交替频繁,如 a 主题再现时由起初的 d 小调变为 F 大调,同样的主题再现时显得更加明亮。

乐曲的速度一共变化了七次,展现了出征路上的军人的不同状态。作者很好地将七种情境糅合在复三部曲式中,既有对比,也有再现。

三、演奏及指挥提示

（一）演奏提示

谱 6-3-1　《征程》第 1-4 小节

在演奏重音时要保证在正确的口型下，每个重音前呼吸气速应加快。演奏者应在呼吸后，用舌头点出重音，依靠口型、舌头和较为快速的气息配合演奏，这样就不会破音（如谱 6-3-1 ）。

谱 6-3-2　《征程》第 43-48 小节

跳音的吹奏都是使用吐音完成的,舌头偏向舌尖部分发力,发力后迅速放松。在演奏时念"ti"更有助于演奏跳音。其次要注意气息要轻巧,发音时的气息速度需要加快。

谱 6-3-3 《征程》第 1-6 小节

这里使用了架子鼓中的两件乐器——踩镲和低音大鼓。踩镲的音色可大致分为开镲音、闭镲音和半开音。开镲音是鼓棒敲击上镲片后发出的带余音的镲音;闭镲音是左脚踩住踏板,鼓棒敲击上镲片后,上下两镲片共同作用发出的短促镲音;半开音是左脚踩住踏板至一定深度,鼓棒敲击上镲片后,上下两镲片共同作用发出的,音长介于开镲和闭镲之间的镲音。谱 6-3-3 中使用半开音轻敲,且余音要短,重音要稍微突出一些。踩镲小声,底鼓一定要用力敲击,这样的音色和音量比例所发出的声音比较悦耳。

谱 6-3-4 《征程》第 7-12 小节

四个十六分音符的节奏型在黑人和放克音乐里常用,非常具有节奏感,如谱 6-3-4 所示。十六分音符的踩镲敲击要把踩镲打出层次感,也就是"一轻一重"(Down-Up)。这种打法比单纯的"低起回弹低"(Tap)或者"高起回弹高"(Full)打法更省力,还能提高打击的速度。

谱 6-3-5 《征程》第 109-114 小节

谱 6-3-5 中的快速敲击和滚奏部分需要特别的练习,加强单击和复击练习是滚奏得以实现的基础。滚奏并不是完全靠腕子发力演奏的,有时手指也能起到很大的辅助作用,甚至有时手指在发力方面的功劳更多。但是在双跳滚奏和单跳滚奏中,仅凭手腕控制也是可行的(加上手指可以更省力些)。

从第 71 小节开始,演奏法有重音、跳音以及连音等,在此类片段处应尽可能将演奏法之间的区别体现充分从而扩大音乐的张力(如谱 6-3-6)。

谱 6-3-6　《征程》第 73-75 小节

（二）指挥提示

从技术上来看，这首乐曲对于指挥来说主要考验其对速度的把握能力，以及乐曲情绪转换时指挥的带动力。整首乐曲一共变换了七次速度，指挥要正确掌握这七次变换速度以及其情绪的转换方向，以实现情绪的转换以及速度的变换。

这首乐曲以 $\frac{4}{4}$ 拍为主，但加入了变拍子的段落，例如引子前 4 小节。变拍子段落务必标记清楚并进行读谱唱谱的练习。$\frac{4}{4}$ 拍段落的快板多加以打击乐的律动伴奏，所以在乐团演奏时右手尽量在图示中控制住打击乐声部，其余声部依靠听律动配合看指挥，在速度方面就会稳妥许多。在快板段落左手提示声部的进入时，动作要尽量简洁明了，过于复杂的肢体动作反而会打乱乐团演奏时持续的律动。

快板段落中的第 29 小节，是主题旋律第一次以卡农形式出现。固定旋律每次出现都需要尽可能被听清楚，这时就需要指挥在乐器分次进入时给乐团团员清晰准确地起拍。

第 71 小节开始的段落重音节奏非常有特点，打破了正拍重音的逻辑，反而是在第二拍的后半拍加入了重音。指挥应右手打基础拍并尽量做到清晰简单，左手照顾声部进入。由于后半拍发声指挥会刻意将第二拍正拍过分强调，导致律动不稳定从而让乐团混乱，声部进入不整齐，此时动作应尽可能清晰简单，尽可能让每一次声部进入都可以被听众听到。

作品内有数次渐慢，指挥对于渐慢的把握要适度，不能为了渐慢而扩大渐慢的幅度从而使渐慢之后的段落衔接不上，破坏作品的逻辑性及完整度。

第四节　《幸福的格物》

一、创作背景

这首乐曲是武警广东省总队军乐团的委约作品,表现的是广东人民对于幸福的向往和追求。此曲最开始叫《幸福的源泉》,后来在程伟先生的建议下改名为《幸福的格物》,格物取自格物致知,探究根源的意思。这首曲子表现的是对幸福的一种探究,并不是一开始称心如意就是幸福,而是要体味事物和人生的种种之后再回归幸福,得到升华的幸福才是真正的幸福。因此,这个格物的过程才是幸福的真谛。

二、曲式结构

《幸福的格物》曲式结构

整首乐曲分为四大部分,ABCA′段,其最后一段是再现段,类似复二部曲式结构。A段展现了对幸福的最初理解,源远流长,平静淡泊。首先呈示了两个主题(a、b),这两个主题贯穿全曲始终;B段通过 $\frac{6}{8}$ 拍与打击乐节奏的衬托,表现了烟火气,象征着忙碌的快节奏生活中夹杂着对幸福的追求,出现了单簧管与萨克斯管搭配演奏的新伴奏织体 c,并对 a、b 两个主题进行了简单的变奏;C段进入到 $\frac{4}{4}$ 拍,作曲家使用了类似进行曲的节奏型,e 小调与铿锵有力的节奏相结合,营造了紧张、战斗的气氛,象征人们在生活中遇到的各类困苦并与困苦搏斗的精神面貌。此段运用

两个八分音符作为动机,通过动机发展的技巧构成此段。A'段则象征回归幸福的最终定义。幸福的主题在这里得到了升华,作者通过改变配器与演奏法,让幸福的主题充满光辉。其中 b"搭配了变奏的 c 的伴奏织体进行综合再现。乐曲最后运用 b 主题作为尾声材料,搭配三连音作为伴奏,在尾声中使得 B 段$\frac{6}{8}$拍的部分再现得更加充分,使乐曲结尾走向圆满。

三、演奏及指挥提示

(一)演奏提示

谱 6-4-1 《幸福的格物》第 21-29 小节

谱 6-4-1 中这样的长线条乐句对演奏者的气息量和稳定性有极高要求,尤其是句尾对长音的控制。因为伴奏声部几乎为长音,这就要求独奏声部长音的音准要准确,此时的音准问题十分容易暴露。演奏者要训练自己的气息,此处尽可能做到前两个连线间不吸气,若气息量无法保证,那就需要将第 23 小节的长音尽可能吹满。此外,类似段落的句子应尽可能大,否则将十分影响音乐的连续性以及音乐形象的塑造和音乐情绪的表达。

谱 6-4-2 《幸福的格物》第 49-54 小节

对于快速的乐段(如谱 6-4-2),演奏者需要慢速度练习,若是基础较为薄弱的学生可以先用较慢的速度练习。待慢练熟悉无错音并且速度稳定无误以后,再一步步加快速度。这里十六分休止符十分重要,不可让前音占满。这个节奏组合前两个音为连线演奏法,后面均为吐音,需要做到对比明显。

谱 6-4-3　《幸福的格物》第 115-120 小节

　　遇到快速乐段需要慢练（如谱 6-4-3 ）。在慢练过程中,音高和指法逐渐定型变为肌肉记忆,此阶段慢练需要做到十分准确,无论是节奏还是音符,否则会形成不准确的肌肉记忆且后期将不易更改。其次是分步骤练,比如先将连线去掉改吹吐音,先将节奏以及音符练习到位,而后加入连线的演奏法,继续慢练最终达到谱面要求,形成准确的肌肉记忆后慢慢加速至原速。

(二)指挥提示

　　指挥要根据乐曲的情绪在挥拍方式上作出变化,例如,A 段风格是柔和、抒情的,应采用连贯挥法。但指挥要注意,每 4 小节或每一句的主奏旋律乐器都有变化,造成了音乐的音响、情绪变化,此时指挥挥拍的动作不宜过大过急,保证图示清晰明确即可。对于声部的进入应尽量采用点后发音的起拍方式,可以让进入的声部在音色、音量以及整齐度方面有一个相对更好的状态。图示不宜过大,指挥在声部进入之后应该运用被动拍的技术,跟随乐团。肢体动作不宜过多过琐碎。当进入第 14 小节以后,改为双簧管演奏 b 主题,中音萨克斯管演奏旋律连接处,共同构成一句完整的旋律。此时指挥应单独练习两个部分的衔接,培养乐团团员合作的意识,在这种音乐片段中团员之间合作形成的音乐要更加完整优美。当进入第 30 小节以后,长笛、短笛和单簧管声部共同演奏这个声部。这个音色组合较之前的独奏以及组合独奏相比给人十分宽广的感觉,因此指挥之前谨慎的挥拍方式可以稍加放松且更加舒展一些,从而使演奏者演奏出更加舒缓的旋律,为音乐的发展提供帮助。

　　A 段为 $\frac{2}{2}$ 拍, B 段从第 46 小节开始乐曲变为 $\frac{6}{8}$ 拍,前两小节,乐团处于即将变换基本律动的阶段,此时乐团容易因变拍子而慌乱从而出现错误。故指挥需在研读乐谱时反复边唱边挥对变拍子进行练习。在转换 $\frac{6}{8}$ 拍时,只需在 $\frac{6}{8}$ 拍前一拍变速度以及律动,避免过早转换。进入到 $\frac{6}{8}$ 继续以二拍子图示挥拍,即 $\frac{6}{8}$ 拍打合拍。此时右手打合拍,左手提示主旋律和副旋律的进入,比如第 52 小节、第 54 小节和第 55 小节都需要左手或指挥棒提示,由于几个小节连接紧密,指挥应对此段的音乐加以熟悉,在依次提示演奏者进入时不会出错。中段速度为每分钟 147 拍。建议指挥在挥拍时切勿过大。过大的图示会无法达到谱面要求的速度,不仅会扰乱演奏团员,也会过度消耗指挥的体力。另外,这一段的指挥图示也要更偏向干练的点状的挥拍动作。

　　乐曲的最后部分从第 231 小节至结尾,作曲家标注了重音及保持音的演奏记号,此时指挥的挥拍需要在保证音的时值的情况下有重量感。此处谱面为 $\frac{2}{2}$ 拍,虽速度偏慢但尽量避免打 4 拍。

第五节　《蓝色山脉》

一、创作背景

作曲家詹姆斯·斯威灵珍在 2016 年的一场管乐音乐会上讲述了这首作品的创作灵感来源以及作品背后的故事：有一次他偶遇一位女性教师，这位教师告诉他，她在自己的音乐课上给学生演奏詹姆斯的作品，并让学生根据音乐创造一个能够反映这首作品的故事。詹姆斯受到了鼓舞并因此想为他的作品也创造一个动听的故事。正巧他接到了一个作曲委托，创作内容是让他写关于坐落在美国西部的蓝色山脉，这就是这首乐曲的起源。

这首乐曲描述了一个住在美丽村庄的老妇人正在给她的孙女讲述美丽的蓝色山脉的故事。在这个场景中，老妇人坐在轮椅上，孙女坐在她旁边。孙女问老妇人："当你还是一个孩子的时候，住在能看到蓝色山脉的地方是什么感觉？"老妇人便娓娓道来，开始讲述当她还是一个小女孩的时候的事情。乐曲的开头部分就描述了这一温馨的场景。后来当打击乐组的鼓开始进入的时候，老妇人开始回溯她的童年时光（那是在 19 世纪，也是故事发生的年代）。在乐曲中段的时候，慢板的音乐是老妇人在讲述山脉究竟有多美。到尾部的时候，镜头又拉回到了最初的场景，老妇人坐在轮椅上给孙女讲故事听，慢慢地，镜头从轮椅转向窗外并对焦到了窗外的蓝色山脉。

这首乐曲表达的思想是：老妇人和孙女所生活的时代不同，因此看待山脉的视角也不一样。但是我们希望的是，随着时代的变化，这个美丽的山脉永远不会改变。从古至今，人们都对这座蓝色山脉怀着感激和赞美的心情。

二、曲式结构

这首乐曲是复三部曲式结构，主调为降 E 大调。乐曲的引子与尾声遥相呼应，同样的旋律但不同配器、不同节拍，且乐曲带有一点变奏曲的音响效果，$\frac{2}{4}$ 拍主题为引子部分的变奏。再现部省略 A 乐段，直接进入尾声。

《蓝色山脉》曲式结构

三、演奏及指挥提示

（一）演奏提示

谱 6-5-1　《蓝色山脉》第 8-18 小节

乐曲中有重音、渐强的部分（如谱 6-5-1），演奏者要通过增加演奏时的气息量以达到渐强的效果。

谱 6-5-2 《蓝色山脉》第 1-4 小节

stagger breath 译为不间断呼吸，这里就要求演奏者将音乐尽可能演奏连贯。如是学生管乐团指挥则需将呼吸的位置提前安排好，以达到循环呼吸使乐曲连贯的效果，如谱 6-5-2 所示。

谱 6-5-3 《蓝色山脉》第 15-18 小节

谱 6-5-3 中向上的滑音记号是拿三角铁棒或者硬币从里向外刮吊镲，发出"刷"的一声。音色贴近"剑出鞘"的声音。

指挥要善于通过乐团的音响调整每一个声部或者团员演奏音量的大小。比如当演奏乐曲开头四小节的时候，单簧管演奏主旋律，此时和声声部融为一体，大号声音虽然位于低音区，但不可过于厚重（前 4 小节大号为"小音符"记谱，必要时可选择不演奏，从谱面标记"play"处开始演奏），否则会破坏融合性导致声音突兀。萨克斯管也要隐藏自己的音量，向单簧管和声声部音色靠拢，当进入到第 5 小节之后，乐团声部增加。此时圆号、长笛出现，大号和萨克斯管的声音可以适当增加，这样能够平衡圆号声部进来后中音声部的厚重感和长笛带来的高音声部的明亮度，如谱 6-5-4 所示。

谱 6-5-4 《蓝色山脉》第 1-7 小节

（二）指挥提示

从第 19 小节处，乐曲转为 $\frac{2}{4}$ 拍，进入新速度，在第 19-20 小节处打击乐进入时，指挥应提前预示速度，从而使第 21 小节处各声部的进入自然、准确。

第 21 小节，由木管声部演奏主旋律，铜管演奏节奏与和声部分，铜管此时整体音量绝不能超过木管，否则会产生本末倒置的音响效果。铜管要轻而整齐，演奏者要突出音头。长笛、短笛、单簧管和萨克斯管声部共同演奏时，长笛、短笛声音要突出，单簧管和萨克斯管一定要轻而弱，否则会盖过长笛的声音。

从第 37 小节处乐曲再次转变节拍为 $\frac{6}{8}$ 拍，虽节拍有所变换，但整体速率并未改变，此时指挥可继续采用合拍形式，每小节击拍两次。

在第 44、48、52、56、60、64、68、72 小节，八次出现的四个八分音符，虽节奏型相同，且都加重音，但均有不同的力度标记——**p—mf**、**p—f**、**f—ff**。因此，在排练前指挥需要认真研读总谱，并对几种不同的力度做到合理安排。

第 119-122 小节，小号声部独奏，加以次中音号的副旋律，此时的副旋律既要能够被听到，又不可盖过主旋律。可根据团体具体情况，酌情减少此句演奏人员。

第六节　《花溪河边的垂柳》

一、创作背景

　　《花溪河边的垂柳》表现了风景如画的河边,柳枝低垂,微风拂面,春风荡漾的美妙景色。这首乐曲整体结构较为简单,技术上难度不高,适合小学生及初中生乐团演奏。也可用这首乐曲练习声部的融合性和音色的统一性。

二、曲式结构

《花溪河边的垂柳》曲式结构

　　《花溪河边的垂柳》为再现单三部曲式,音乐材料较为集中。

三、演奏及指挥提示

(一)演奏提示

　　开头前4小节长笛和单簧管的连续八分音符,应当将音色融合在一起,如谱6-6-1所示。长

笛音色明亮些,应稍微突出些;单簧管要托起长笛的音色,两者合二为一;萨克斯管的音色与单簧管相像,音量要弱,不可突兀地与长笛音色发生碰撞,但音色也不可虚。长笛 1 和长笛 2 在交替演奏卡农进行时可以两小节做一次渐强、渐弱,营造出水中泛起涟漪的场景。

谱 6-6-1 《花溪河边的垂柳》第 1-8 小节

第 5 小节以后主旋律和副旋律的结合营造出波浪式的进行。比如第 5 小节的时候长笛和小号声部下行,第 6 小节萨克斯管的副旋律就开始上行。萨克斯管的音色偏冷,但此时萨克斯管的演奏一定要具有包容性,需要模仿圆号的柔和感。而小号和长笛声部的音色偏亮,与萨克斯管形成对比。

第 11 小节处,单簧管声部演奏主旋律,萨克斯管声部演奏和声。此时,萨克斯管声部的音量要降低,突出单簧管声部,单簧管部要在保证音准的情况下注意句子的起伏。演奏附点四分音符或者附点二分音符这样的长音时,要注意气息量,避免出现时值不足的现象。指挥要划分乐句,在一些句尾长音处可适当做渐弱处理让乐句之间有句读感。

(二)指挥提示

本曲在节奏以及织体方面相对简单,$\frac{3}{4}$ 拍图示贯穿始终。指挥需要在排练前熟读乐谱,从简单的图示中表达出清晰的气口、速度以及情绪。对全曲反复出现的旋律有所设计,做到相同旋律大同小异且符合作品结构逻辑。

本曲旋律性较强,在指挥时可采用连线的挥拍方式,提示声部进入和情绪情感时,不要过多打拍子破坏整曲的线条感。

第七章

管乐合奏基本功训练

合奏前基本功的训练不可或缺。无论是偏向于团员个人来讲的热身训练,还是对于乐团来讲的合奏基本功训练,都可以提升乐团整体声音质量。

第一节　合奏训练前准备

一、乐器配件的准备

木管乐器、铜管乐器以及打击乐器在练习时,均需要准备一些关于演奏的配件来保障演奏顺利完成。

(一)木管乐器

其一,木管乐器中最为重要的配件是哨片,除长笛组外的木管乐器均需要使用。双簧类乐器还需要额外准备一个小杯用来浸泡哨片。其二,较为重要的配件为软木膏,用来润滑乐器部件连接处。萨克斯管、巴松等声部因为本身乐器较重,需要背带来协助演奏者稳定演奏时的姿态。最后,为负责擦拭乐器内部的布艺类产品,如单簧管的通条布和萨克斯管中棒球棍状的掸子,用来擦拭乐器中残留的口水以及润滑油所产生的油泥等废物,以保证乐器内部的卫生和乐器的正常使用。

(二)铜管乐器

铜管乐器中最为重要的配件是号嘴。在经过初学阶段后,乐器本身的质量会对演奏技巧的提升有所限制,进而在更换级别更高的乐器同时也会提升对号嘴的要求,固号嘴是铜管乐器中最为重要的配件。其次较为重要的是润滑油。润滑油大致分为两种,第一种是水状润滑油,用于润滑活塞以及阀键。另一种为膏状润滑油,用来润滑调音管。

（三）打击乐器

对于打击乐器而言,演奏者需要准备的配件并不像木管以及铜管乐器那样繁多,往往只需要准备最为重要的鼓槌。初学阶段的学习者一般从小鼓开始,所以小鼓槌是必备的。在经过初学阶段后,除管乐团为演奏者提供的槌外,演奏者会根据作品需求自行准备其他槌,例如琴槌、定音鼓槌等。在管乐团日常排练中,除特殊情况外,2—3 副小鼓槌、3—5 副定音鼓槌、3—5 副琴槌即可满足作品对音色的要求。

二、校对音准

校对音准无论是在任何形式、编制的合奏团体排练时都是不可缺少的一个环节,可以说校对音准这项工作贯穿排练始终。在综合能力较强的管乐团中,排练前由双簧管首席(若无双簧管可换为单簧管首席)提供标准音 A 为木管乐器校对音准,而后演奏降 B 为铜管声部校对音准。这是因为固定音高的降 B 刚好可以满足铜管声部内所有乐器都保持在不按键的状态演奏。但多数中小学生管乐团因为各种原因无法达到上文所说的能力,这就需要由声部长或团长逐一校对,也就需要有更多的排练时间来进行此项工作以达到较为准确的演奏音准。

第二节　合奏基本功训练

一、长音训练

(一)单音长音训练

　　单音长音训练可以训练每一位演奏者在演奏时的气息稳定性,以达到演奏的长音音量和音准的稳定,长时间训练可逐步提升音色质量。

　　合奏时长音训练可首先练习声部整体进入的整齐性。要做到进入整齐就需要做到全团呼吸、发音同指挥一致。其次可在此环节开始训练乐团演奏者"互相听"的合奏意识。在演奏长音时可逐步引导演奏者通过"听"来改变自己的音色,最终通过所有人的改变来优化声部融合程度以及音色统一程度,音色的统一是保证音准和谐的前提。再次,同样通过"听"的方式来训练演奏者对于音准的微调能力,以达到在同周围演奏者不在同一音准基础的情况时来调整自己的音准,从而保证整体的音准效果。

　　在此过程中可以让所有演奏者打开校音器(使用校音器连接线连接乐器和校音器),以便协助演奏者在演奏时对音准及时进行调整。

谱 7-2-1 《每日练习》第 1-13 小节

谱 7-2-1 可作为单音长音训练的乐团片段。乐团分为低音声部、次中音声部、中音声部、高音声部,伴以打击乐的小鼓、大鼓、大镲声部。通过分批次进入,可训练乐团各声部进入的整齐程度,以及呼吸、发音的同步性训练。

在统一好呼吸、发音后,可用此片段训练声部内音色的统一以及对音准的微调能力。

(二)调式音阶长音训练

调式音阶的训练无论是在个人基本功训练还是乐团合奏基本功训练中,都是重要的组成部分,可大致分为三类:调式音阶长音训练、调式音阶连音训练、调式音阶吐音训练。后两类会在下文提及。

在管乐团中最常使用的是降 B 大调音阶,谱 7-2-2 是管乐团降 B 大调音阶训练的总谱。

谱 7-2-2 《管乐合奏热身练习 1》第 1-16 小节

谱 7-2-2 的谱面上有两处值得注意的地方：第一，谱面上开始与结尾处为 "*p*" 的力度，上行音阶经过渐强在最高音到达 "*f*" 的力度，下行音阶经过渐弱回归至 "*p*" 的力度。此标记一方面可使演奏者在训练时感受到音阶的 "方向" 以及音程之间的倾向性，同时也可以潜移默化地在往后的训练中按照句法演奏音乐。第二，除了乐团练习调式音阶长音，还额外添加了打击乐声部。演奏基础律动，这在训练基本功的同时可以让演奏者在演奏时将节奏细分，使得节奏更加准确。

调式音阶长音训练不同于单音长音训练，音阶中的长音根据谱面节奏发生改变。这就需要演奏者有较为准确的音准控制以及更为准确的音程概念。在此过程中可借助校音器辅助训练。所有演奏者打开校音器并通过相关配件将乐器与校音器相连接，每次换音时可根据校音器指示微调音准，或让键盘类乐器如钢琴、钢片琴、马林巴、电子琴等音准固定的乐器先行演奏一遍，让其他演奏者通过聆听让脑海中有相对准确的音阶音程概念，长此以往可让演奏者内心听觉能力逐渐提升，对音准的把控更加游刃有余。

调式音阶可采用两种呼吸方式进行训练。第一种为严格规定呼吸位置（根据乐团能力酌情 2-4 小节呼吸一次），可用于训练乐团呼吸的一致性。第二种为不规定呼吸位置，全体自由呼吸，但不要让小节线之间有明显的中断感。这项训练可增强乐团声部之间以及声部各演奏者之间的默契程度以及训练演奏者的乐句感，可帮助乐团在演奏大段抒情性片段如咏叹调时，保证各个演奏者可按照句法呼吸并且可以让音乐连贯不中断。在练习自由循环呼吸开始时可先规定每个声部的呼吸位置，以保证达到乐团演奏不中断的效果，此后可逐渐不做规定使得各演奏者之间相互倾听、相互弥补。

二、吐音训练

（一）普通吐音训练

吐音是管乐演奏中十分常见的技巧，用于区别连音，与弦乐器的分弓和连弓类似。吐音要求乐团整齐、干净、有弹性、节奏均匀，这里只以乐团合奏中最为常见的 "单吐" 技巧作为例子加以说明。开始时可用谱 7-2-3 作为参考。

谱 7-2-3　自编训练曲

　　该段谱例速度为每分钟 60 拍,降 B 大调。以二分音符为主,在上下行音阶的最后一个音有无限延长。这时要求每个音的音头发音良好、整齐,声音有弹性。可根据能力调节速度(以速度每分钟 60 拍作为参考)。

（二）带有演奏法的吐音训练

带有演奏法的吐音用于演奏谱面上带有演奏法标记的音符,可大致理解为要求更高的吐音训练。常见有重音、跳音、保持音、顿音等,其中最为常见的是重音和跳音。

谱 7-2-4　自编训练曲

　　谱 7-2-4 为重音练习曲,速度可根据实际情况进行调整。要求在演奏重音时音头集中,有力量感,乐团音头要整齐。重音记号为 ">",此记号可理解为缩小的渐弱记号,故在演奏重音时只需强调音头即可。换言之,音尾需要弱于音头,切不可本末倒置。

　　除利用音阶训练演奏法外,也可选择其他谱例练习演奏法,如谱 7-2-5。

谱 7-2-5　《管乐合奏热身练习 1》第 73-80 小节

　　如谱 7-2-5 所示，可采用本音乐片段训练重音演奏法的吐音，配合四次力度变化。可在不同力度区间训练重音演奏法的吐音。除此以外，可尝试在极慢速度下，要求演奏者在每个音之间都急呼吸一次，除可训练重音演奏法外，还可以训练发音的准确性。

谱 7–2–6　自编训练曲

　　谱 7–2–6 为跳音音阶练习曲,速度可根据实际情况进行调整。要求在演奏跳音时音头集中,且发音具有弹性,乐团音头要整齐。跳音的核心是演奏具有弹性的音符,并非只是短的。除音阶外,快速的连续跳音在音乐片段中也十分常见,如谱例 7–2–7,可根据实际情况调节练习的演奏速度。

谱 7-2-7 《管乐合奏热身练习 1》第 81-88 小节

如谱 7-2-7 的谱面中有两次力度变化,可训练在各力度区间下演奏跳音。打击乐声部的小鼓也可辅助乐团演奏跳音。在练习此片段时,慢速度情况下应着重练习声音质量,要求每个音具有弹性;在快速度情况下应着重练习连续性,要求演奏此片段时有持续的颗粒性,并且每个音有弹性。速度建议在每分钟 40—120 拍之间。

（三）连续节奏的吐音训练

连续的节奏训练可以训练乐团齐奏的律动以及律动的一致性。应注意避免在演奏乐曲时出现"抢拍""拖速度"的情况。连续的八分音符、十六分音符、三连音、附点、前八后十六等节奏型在乐团作品中经常出现，故连续的节奏训练十分重要。

首先要求指挥拥有较为准确的击拍技术以及较为准确的律动才可以带领乐团进行训练。演奏者单独进行训练时，建议打开节拍器。乐团集体练习节奏时，不建议使用节拍器。这时需要乐团演奏者"看指挥"，这是统一律动的有效保障。其次在训练时要强调节奏的"细分"，例如在演奏四分音符时心中要至少有八分音符的律动；在演奏八分音符时心中至少有十六分音符的律动。这不仅要求乐团演奏者更要求指挥有节奏地细分，否则演奏出的节奏将会是不严谨的，乐团合奏时就会出现各种各样节奏上的问题。

在一些特殊节奏（如切分音、三连音）的练习时，应特别注意。切分音打破了逻辑重音，使得重音在弱拍或弱位置发音（切分音中间的音为重音）。这就要求演奏者在进行基本功的节奏练习时主观强调切分音中间的音，才可以在演奏乐曲时做到切分音需要的节奏效果。三连音、六连音等被称作"特殊时值划分"（以四分音符为一拍的拍号为例）。这时的律动发生了变化，三连音的律动打破了平衡，故在练习时需要着重强调。在乐团演奏过程中，"小三连音"与"小切分音"，"大三连音"与"大切分音"经常会混淆，指挥在带领乐团练习节奏时需要格外注意。

谱 7-2-8 为乐团节奏训练的节奏谱例，可供参考。

谱 7-2-8　自编训练曲

三、连音训练

连音对于管乐而言是比较难的技巧之一，比管乐的吐音技巧更加难以掌握。相较于弦乐器连弓而言，管乐器的连音难以达到弦乐器连弓的顺滑程度和准确性。管乐器中连音在跳进时，音程越大，越难以掌握。

故在乐团训练连音时可从音程距离较近的音程入手。在基本功训练阶段，连音需要在演奏下一个音时有准确的音高预判，这样在换音时才可能做到准确。连音尽可能保证前后音色、音量一致，换音准确一步到位。

谱 7-2-9 中，降 B 大调一个八度内的协和音程的连音练习，可根据实际情况选择速度。

谱 7-2-9 《管乐合奏热身练习 1》第 17-32 小节

四、和声训练

 和声训练是训练乐团音色、音准以及融合度的关键性训练,在基本功训练中属于较难掌握的。在和声训练中无论指挥还是演奏者都需要具备较强的乐理知识以及和声理论,在和声训练当中主要会用到和弦连接,可根据将要排练的作品选择和弦连接调性。

谱 7-2-10　《管乐合奏热身练习 2》第 1-16 小节

　　谱 7-2-10 为降 B 大调的和弦连接的和声练习曲,主要用到了降 B 大调的 T、S、D 三个正三和弦以及 SII、DTIII、TSVI、K46、DD 以及 D₇ 和弦。这些和弦是在传统作品中经常用到的和弦。在练习时,可由指挥先行讲解和弦性质以及色彩,而后用音准较为稳定的键盘乐器(上文中已举例)进行示范演奏,最后由管乐团集体演奏。

　　在明确和弦性质以及色彩后,可根据色彩让演奏者自行靠听觉微调音准。长此以往,在乐团演奏乐曲时,演奏者会逐渐形成较为准确的内心听觉,从而从根本上提升乐团的音色以及音准。

　　在进行和声训练时,切勿急于求成。在演奏好第一个和弦后演奏第二个和弦。当第二个和弦演奏准确时,再从第一个和弦开始不间断演奏,让乐团感受和弦连接时的走向,以此类推,最终完成一条和弦连接的和声训练。根据乐团实际情况,可在训练时打开校音器并通过配套线材连接校音器与乐器,让演奏者对于自己音准的把控更加直观。

参考文献

[1] 陈建华. 印象中的那个人那些事——记中国军乐之父洪潘教授 [J]. 美术与设计（南京艺术学院学报）,2012(6).

[2] 陈建华. 西方管乐艺术论稿 [M]. 北京：中央音乐学院出版社,2011.

[3] 陈建华. 明清时期中国西洋管乐的发端与兴盛 [J]. 交响（西安音乐学院学报）,2010(1).

[4] 董德君,杨彬. 莫扎特单簧管作品的历史地位及其影响 [J]. 乐府新声（沈阳音乐学院学报）,2011(04).

[5] 段雯洁. 如何把握在室内乐中长笛的演奏音色 [J]. 北方音乐,2014(09).

[6] 郭嘉. 如何在管乐团的基础上转变为行进管乐团 [J]. 北方音乐,2016(15).

[7] 李刚. 西方指挥艺术风格类型研究 [M]. 北京：首都师范大学出版社,2017.

[8] 李刚,宋寅国. 管乐艺术 [M]. 北京：首都师范大学出版社,2016.

[9] 李吉提. 曲式与作品分析 [M]. 北京：中央民族大学出版社,2003.

[10] 倪善海. 浅谈长笛演奏艺术 [J]. 北方音乐,2016(02).

[11] 朴长天. 言说西方管乐演奏艺术之发展 [J]. 乐器,2012(01).

[12] 塞谬尔·阿德勒. 配器法教程（下册）[M]. 金平等,译. 北京：中央音乐学院出版社,2010.

[13] 宋胤. 小号形制流变历史的回顾分析 [J]. 音乐时空,2015(15).

[14] 孙皓. 我爱单簧管 [J]. 音响技术,2002(3).

[15] 万俪婷. 浅谈民国时期我国管乐团的发展 [J]. 当代音乐,2016(21).

[16] 晓边. 神气的军乐队 [J]. 北方音乐,2006(9).

[17] 解晓瑞. 西方管乐艺术在近代中国的发展述论 [J]. 中国音乐学,2015(2).

[18] 朱同. 木管演奏组织的发展历史（上）[J]. 乐器,2002(09).

后　记

笔者撰写此书的目的是给管乐训练与指挥领域的从业者和爱好者们提供参考。

使用本书时，应与具体的音乐作品相结合。在这里，将此书与复调、和声、曲式、配器四门课程紧密结合有着特殊的、重要的意义。

考虑到此书所撰写的内容既要有一定专业性的水准，又要突出广泛的知识性和实用性，因此，在撰写过程中不仅兼顾相关知识的梳理，还引用了大量的补充材料，同时对重点内容进行归纳和总结，让读者尽可能全面地了解学习管乐训练的相关知识。

此外，本书还配有十五首曲目的示范指挥视频。这些示范指挥视频由首都师范大学音乐学院研究生们担任指挥，旨在为读者提供更丰富的学习素材。

正所谓"挥无定法"，本书在撰写以及示范指挥视频录制过程中必然还存在一些不足之处，也请业界同仁批评指正。

在本书撰写的过程中，我的学生刘思懿、王子航、管佳怡、于丹妮、王娟同学在资料搜集方面予以协助，特在此致以谢意。